米奈Minet 著

画出今天的自己

零基础插画人物水彩技法

U0107801

长江出版传媒 湖北美术出版社

目录

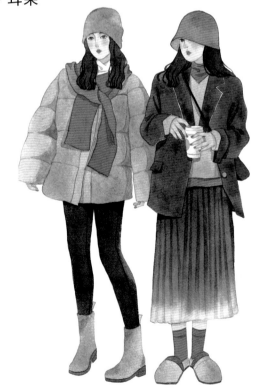

21 / 第三章 案例教学

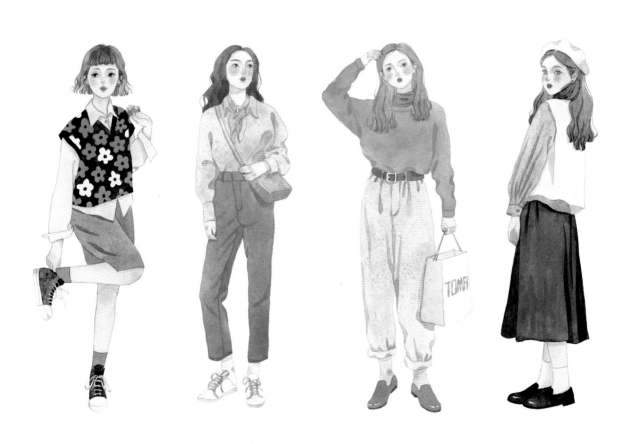

第一章 基础知识

Basics of Painting

作画工具 | 色彩理论 | 绘画技法

作画工具

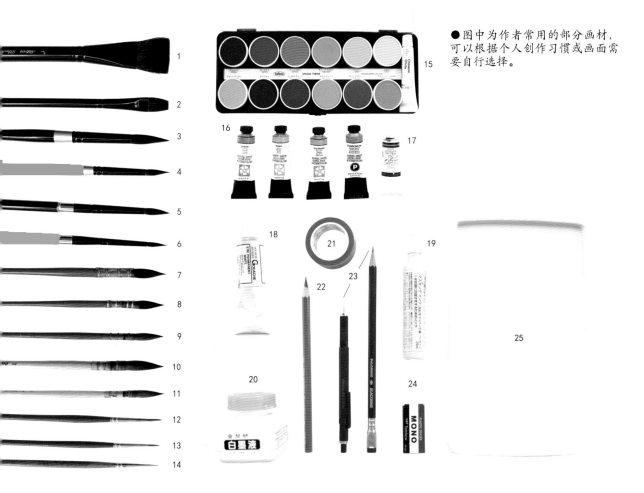

●图中为作者常用的部分画材，可以根据个人创作习惯或画面需要自行选择。

画笔

1. 黑天鹅平头画笔 3008s 1 号
2. 黑天鹅平头画笔 3008s 1/2 号
3. 黑天鹅 3000s 12 号
4. 黑天鹅 3000s 8 号
5. 黑天鹅 3000s 旅行装 8 号
6. 黑天鹅 3000s 旅行装 6 号
7. Alvaro 松鼠毛 00 号
8. Alvaro 松鼠毛 10/0 号
9. Da Vinci 貂毛 0 号
10. Da Vinci 艺术家貂毛 2 号
11. Da Vinci 艺术家貂毛 0 号
12. Da Vinci V11 大师貂毛 1 号
13. Da Vinci V11 大师貂毛 0 号
14. 华虹 345 0 号

颜料

15. 荷尔拜因（Holbein）蛋糕盒固体水彩颜料
16. 丹尼尔·史密斯（Daniel Smith）大师细致水彩颜料
17. 格雷姆（M. Graham）艺术家水彩颜料

* 上述颜料名称在各销售平台的翻译有所不同，请以实物为准。

辅助工具

18. 留白胶
19. 留白液
20. 白墨液
21. 纸胶带
22. 彩铅
23. 铅笔
24. 橡皮擦
25. 调色盘

Colour Theories

色彩理论

三原色

三原色是色彩中的三个基本色——红色、黄色、蓝色。按照不同比例调配三原色，几乎可以得到绘画中所需的所有其他颜色。其中，红色与黄色等比调配得到橙色，红色与蓝色等比调配得到紫色，黄色与蓝色等比调配得到绿色，三原色混合得到黑色。

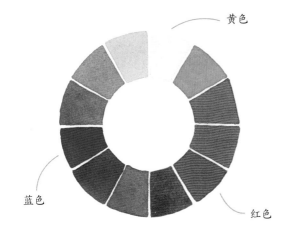

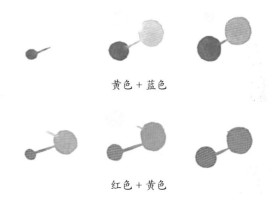

黄色 + 蓝色

红色 + 黄色

色环上几乎所有的颜色都可以通过调配三原色得到。水彩颜料中的三原色，因为颜料品牌的不同，名称也有所区别，常见的有"柠檬黄""品红""酞菁蓝"等。

按不同比例将三原色中的任意两色混合，得到的结果也不同。例如蓝色的比例大于黄色时，调出的颜色偏灰绿；黄色的比例大于红色时，调出的颜色偏橘黄。

冷、暖色系

不能绝对地说某个颜色是暖色或冷色，因为冷暖并不是色彩的绝对属性而是一种倾向。通过对冷暖的联想，我们可以将具有相似冷暖感的颜色统称为"冷色系"或"暖色系"。

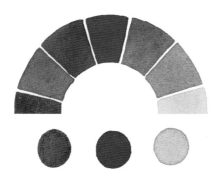

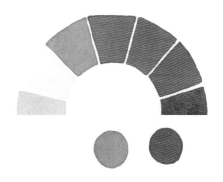

冷色系通常是以蓝色和紫色为主导的颜色，给人清凉、冷静、忧伤、理性的感觉，其别称为"秋冬色系"。

暖色系是以红色和橙色为主导的颜色，给人温暖、热情、积极、亲近的感觉，其别称为"春夏色系"。

色彩三要素

色彩三要素是指色彩具有的三种基本属性，即色相、明度和纯度。人的肉眼能看到的任一颜色都由这三个特性综合而成，其中色相与光波的波长有直接关系，明度和纯度则与光波的幅度有直接关系。

色相

即色彩的相貌特征，是使颜色区别于其他颜色的首要特征，除黑白灰以外的所有颜色都具备色相属性。它是颜色的符号化认知，例如小朋友会用蓝色画大海，用绿色画草地。

明度

指颜色的明亮程度，其所描述的其实是一种素描属性。一方面指某一颜色的深浅变化，另一方面指不同颜色间的明暗差别。

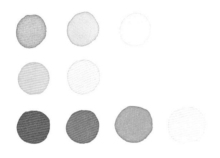

纯度

也称"饱和度"，指颜色的鲜艳程度。三原色是纯度最高的三个颜色，与其他颜色混合的次数越少，纯度越高，反之，纯度越低。

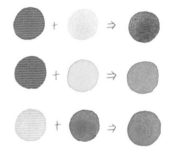

邻近色

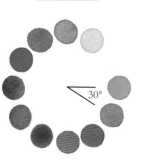

邻近色是色环上30°角内的颜色，色彩三要素基本一致。

近似色

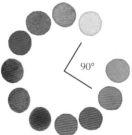

近似色是色环上90°角内的颜色，冷暖色调相似，例如绿、蓝、紫等冷色的近似色大多也是冷色。

对比色

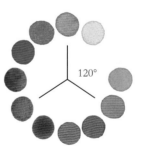

对比色是色环上120°至150°角内的颜色，对比较强烈、醒目，混合调出的颜色饱和度较低。

互补色

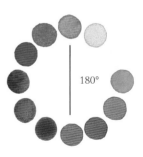

互补色是色环上相邻180°角的颜色。例如红色的互补色是绿色，黄色的互补色是紫色。

Techniques

绘画技法

干画法

干画法是直接在干燥的画纸上平涂颜色，或等上一步骤所涂颜料干透后再进行叠色的一种绘画技法。

湿画法

湿画法是指在湿润的画纸上上色，或上一步骤所涂颜料未干透时再次上色的绘画技法。颜料的浓度和纸张的湿度对画面效果有很大影响。

渐变法

渐变法是一种常见的绘画技法，能使画面更加丰富，视觉冲击力更强。用渐变法创作出的画面通常具有较强的节奏感和空间感。在水彩画中，我们常将渐变分为单色渐变和多色渐变。

单色渐变

单色渐变是指先在画面一侧平涂色块，往色块中逐渐加入清水稀释，向另一侧晕染，呈现单色渐变的效果。

多色渐变

多色渐变是指先平涂色块，再往色块中混入另一颜色；或先平涂多个不同颜色的色块，趁湿晕染其边界，使它们自然衔接、融合，呈现多色渐变的效果。

接色法

接色法是指先涂一个颜色，再用另一个颜色与之衔接，使两色互动、产生联系的绘画技法。根据颜料和画纸湿润程度的不同，两色融合的效果也不同。

全湿接色效果

半干接色效果

全干接色效果

CHAPTER 02

第二章 人物的画法

Techniques of Portrait

面部的画法 ｜ 身体的画法

面部的画法

三停五眼

　　"三停五眼"是人脸长与宽的一般比例标准。"三停"指面部长度的比例。从发际线至下颌，将面部分为三等份，从上至下依次为：从发际线至眉骨，从眉骨至鼻底，从鼻底至下颌。"五眼"是指面部宽度的比例。以单只眼睛的长度作为测量单位，从左侧发际线至右侧发际线，将面部分成五等份，从左至右依次为：从左侧发际线至左眼眼尾，左眼，从左眼眼角至右眼眼角，右眼，从右眼眼尾至右侧发际线。

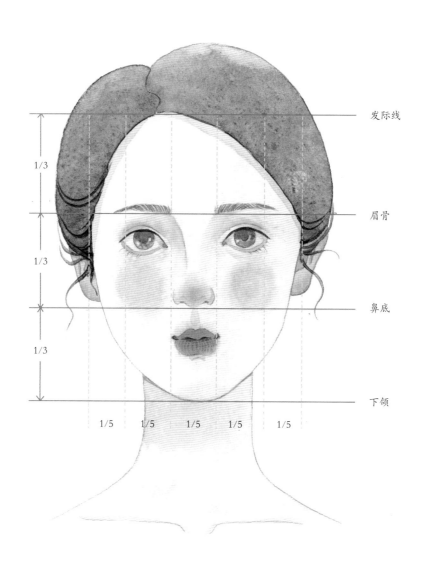

○**颜料**　格雷姆艺术家水彩颜料

- 155 喹酮红
- 140 酞菁蓝
- 170 生褐
- 106 汉莎深黄
- 194 群青深紫
- 097 浅钴绿松石

○**画纸和画笔**

画纸：阿诗细纹 300g
画笔：铅笔，黑天鹅 3000s 6 号、8 号

正	3/4 侧	全侧

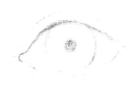 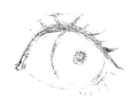 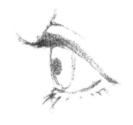

1　　　　　　　　　　2　　　　　　　　　　3

Step 1　1 ～ 3. 起稿。用铅笔勾勒眼部轮廓。

4　　　　　　　　　　5　　　　　　　　　　6

Step 2　4 ～ 6. 眼皮。薄涂一层清水，趁湿薄涂肤色（106 汉莎深黄 +155 喹酮红 + 大量清水）。
趁湿继续在眼角和上眼皮尾部点染红晕（肤色 +155 喹酮红 + 少量清水）。

黑天鹅 8 号画笔　　106 汉莎深黄　●155 喹酮红

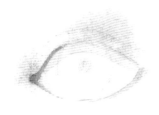 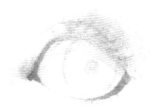 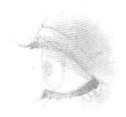

7　　　　　　　　　　8　　　　　　　　　　9

Step 3　7 ～ 9. 待画面干透后，画眼睛内部阴影（肤色 +194 群青深紫 + 适量清水）。待画面再次
干透后，用红色（肤色 +155 喹酮红 + 适量清水）画眼角和下眼睑。

黑天鹅 8 号画笔　　●194 群青深紫　●155 喹酮红

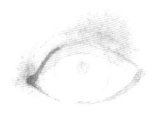
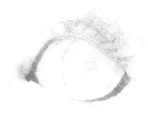
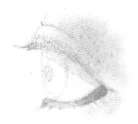

10 11 12

Step 4 10 ～ 12. 眼角和眼尾。待画面干透后，在眼角和下眼尾薄涂清水，趁湿点染浅蓝色（097
浅钴绿松石＋少量清水）。

黑天鹅 8 号画笔　　◍ 097 浅钴绿松石

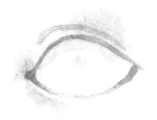
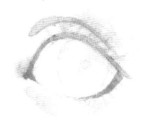

13 14 15

Step 5 13 ～ 15. 卧蚕和双眼皮。待画面干透后，用肤色叠涂卧蚕和双眼皮褶皱，用干净画笔蘸
清水晕开边缘。

黑天鹅 8 号画笔

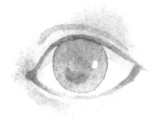
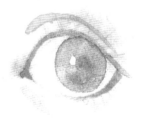
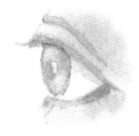

16 17 18

Step 6 16 ～ 18. 眼珠。调淡蓝色（140 酞菁蓝＋适量清水）和粉红色（155 啶酮红＋适量清水）
备用。先在眼珠的顶部涂淡蓝色，留出眼珠内粉色区域。用干净清水笔晕染过渡，趁湿
点染粉红色，避开高光。

黑天鹅 8 号画笔　　● 140 酞菁蓝　　● 155 啶酮红

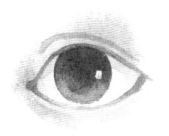 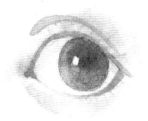 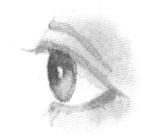

19 20 21

Step 7 19 ～ 21. 用上一步的画法再次加深眼珠。

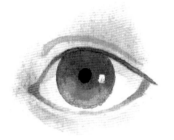 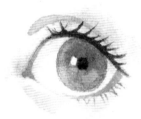 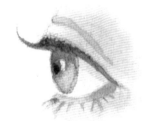

22 23 24

Step 8 22 ～ 24. 眼线和睫毛。待上一步干透后，调深棕色（170 生褐 + 少量清水）勾勒眼线，
 画笔上的水不宜过多。完成绘画。

黑天鹅 6 号画笔 ●170 生褐

○**颜料** 格雷姆艺术家水彩颜料

106 汉莎深黄　　●020 熟赭

●155 啶酮红　　●194 群青深紫

○**画纸和画笔**

画纸：阿诗细纹 300g

画笔：铅笔，黑天鹅 3000s 6 号、8 号

1

2

3

4

Step 1

1. 起稿。用铅笔勾勒基本轮廓。

2. 皮肤。在纸面薄涂一层清水，趁湿用黑天鹅 8 号画笔薄涂肤色（106 汉莎深黄 +155 啶酮红 + 大量清水）。

3. 阴影。待画面干透后，用黑天鹅 8 号画笔晕染眉毛底部阴影（肤色 +194 群青深紫）。

4. 眉毛底色。待画面干透后，用黑天鹅 8 号画笔蘸取阴影色画眉毛底色，用清水笔晕开眉头。

黑天鹅 8 号画笔　　106 汉莎深黄 ●155 啶酮红 ●194 群青深紫

5

Step 2

5 ～ 6. 眉流。待上一步干透后，调棕色（020 熟赭 + 少量清水）勾勒眉流。完成绘画。

黑天鹅 6 号画笔　　●020 熟赭

鼻子

○**颜料** 格雷姆艺术家水彩颜料

106 汉莎深黄

● 155 啶酮红　● 194 群青深紫

○**画纸和画笔**

画纸：阿诗细纹 300g

画笔：铅笔，黑天鹅 3000s 6 号、8 号

正　　　　　　　　　　3/4 侧　　　　　　　　　　全侧

1　　　　　　　　　　2　　　　　　　　　　3

Step 1　　1 ~ 3. 起稿。用铅笔勾勒轮廓。

4　　　　　　　　　　5　　　　　　　　　　6

7　　　　　　　　　　8　　　　　　　　　　9

Step 2　　4 ~ 9. 薄涂一层清水，趁湿薄涂肤色（106 汉莎深黄 +155 啶酮红 + 大量清水），用另一支画笔在鼻尖和鼻翼晕染红晕（肤色 +155 啶酮红）。

黑天鹅 8 号画笔　　106 汉莎深黄　● 155 啶酮红

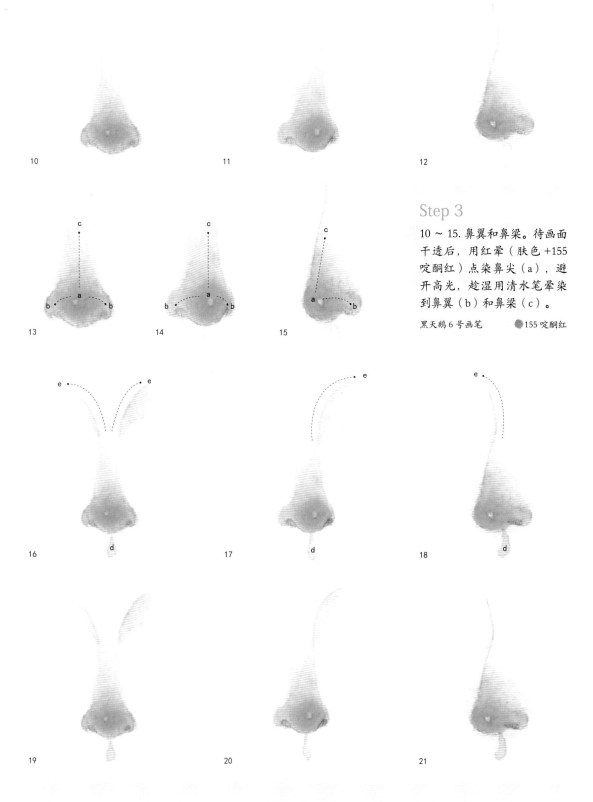

10

11

12

13

14

15

Step 3

10 ~ 15. 鼻翼和鼻梁。待画面干透后，用红晕（肤色 +155 啶酮红）点染鼻尖（a），避开高光，趁湿用清水笔晕染到鼻翼（b）和鼻梁（c）。

黑天鹅 6 号画笔　　●155 啶酮红

16

17

18

19

20

21

Step 4

16 ~ 21. 调阴影色（肤色 + 少量 194 群青深紫 + 少量清水），待画面干透后画人中（d），再沿眉骨的走势（e）画鼻影，用清水笔晕染边缘。完成绘画。

黑天鹅 6 号画笔　　●194 群青深紫

○**颜料** 格雷姆艺术家水彩颜料　○**画纸和画笔**

　106 汉莎深黄　　　　　　　画纸：阿诗细纹 300g

● 155 哝酮红 ● 194 群青深紫　画笔：铅笔，黑天鹅 3000s 6 号、8 号

1

2

Step 1

1 ~ 4. 起稿，
勾勒轮廓。

3

4

5　　　　　　6　　　　　　7　　　　　　8

Step 2　5 ~ 8. 皮肤。薄涂一层清水，趁湿薄涂肤色（106 汉莎深黄 +155 哝酮红 + 大量清水）。

黑天鹅 8 号画笔　　106 汉莎深黄 ● 155 哝酮红

9　　　　　　10　　　　　　11　　　　　　12

Step 3　9 ~ 12. 待画面干透后，用阴影色（肤色 +194 群青深紫）画嘴角、人中和嘴唇下方。

黑天鹅 8 号画笔 ● 194 群青深紫

13 14 15 16

Step 4 13 ～ 16. 上嘴唇。待阴影干透后，用红色（155 啶酮红 + 适量清水）画上嘴唇。

黑天鹅 6 号画笔　　● 155 啶酮红

17 18 19 20

Step 5 17 ～ 20. 下嘴唇。接着用同一红色画下嘴唇。

黑天鹅 6 号画笔

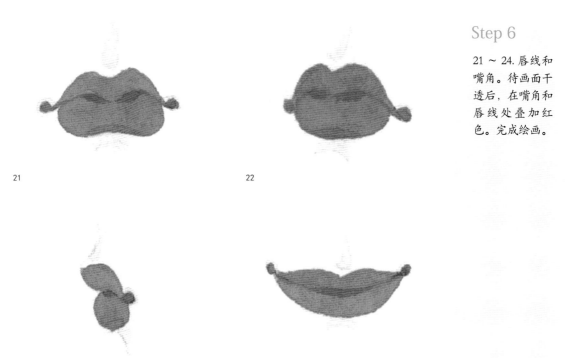

21 22

Step 6

21 ～ 24. 唇线和嘴角。待画面干透后，在嘴角和唇线处叠加红色。完成绘画。

23 24

黑天鹅 6 号画笔

耳朵

○**颜料** 格雷姆艺术家水彩颜料

　106 汉莎深黄
● 155 啶酮红　● 194 群青深紫

○**画纸和画笔**

画纸：阿诗细纹 300g
画笔：铅笔，黑天鹅 3000s 8 号

Step 1

1. 起稿。用铅笔勾勒线稿。
2. 皮肤。在纸面薄涂一层清水，趁湿薄涂肤色（106 汉莎深黄 +155 啶酮红 + 大量清水）。

黑天鹅 8 号画笔

　106 汉莎深黄
● 155 啶酮红

1　　　　　　　　2

Step 2

3. 耳廓。待画面干透后，用肤色叠涂耳廓，用清水笔晕染耳朵与面部的衔接处。
4. 耳尖和耳垂。趁画面湿润，在耳尖和耳垂处晕染红晕（肤色 +155 啶酮红）。

黑天鹅 8 号画笔

● 155 啶酮红

3　　　　　　　　4

Step 3

5. 待画面干透后，在耳朵内部薄涂阴影色（肤色 + 194 群青深紫），勾勒轮廓。
6. 画面干透后，用阴影色加深耳朵内部阴影。完成绘画。

黑天鹅 8 号画笔

● 194 群青深紫

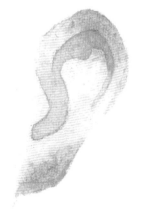
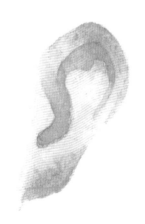

5　　　　　　　　6

身体的画法

头身比

　　头身比通常指头全高（颅顶到下巴的距离，不包括头发的厚度）与身高的比例。由于种族、生活环境、习惯等方面的差异，世界各国的头身比标准也略有差别，但生活中常见的多为7至8头身。下肢一般较长于上肢，肘关节是上肢的中心点，膝关节是下肢的中心点。在绘画中，修长的下肢能使人物更具美感，但不要过分加长以致比例不协调。

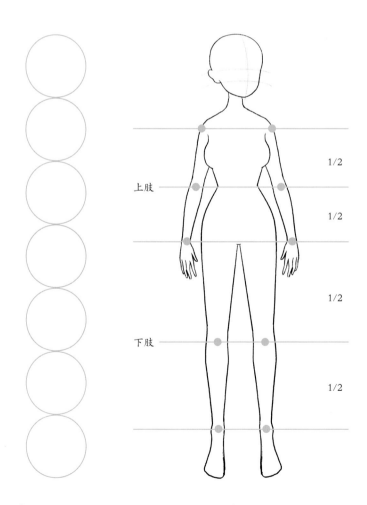

上肢　　　　　　　　　　　　1/2

1/2

下肢

1/2

　　人体结构相对复杂，如果需要进一步学习，可以购买相关专业书籍，将每个部位拆分开来系统学习。当然，勤加练习也是必不可少的。

动态与重心

　　在较为放松、自然的站姿中，通常有一只脚承受的重力大于另一只，前者被称为"重心脚"。一般情况下，重心脚相对垂直于地面。若想透过服饰看到人体的姿态与结构，需要先找准脊椎的动向，辅助我们进一步找到身体动态。可以尝试把身体轮廓看成几何图形，便于找准重心脚和身体动态。

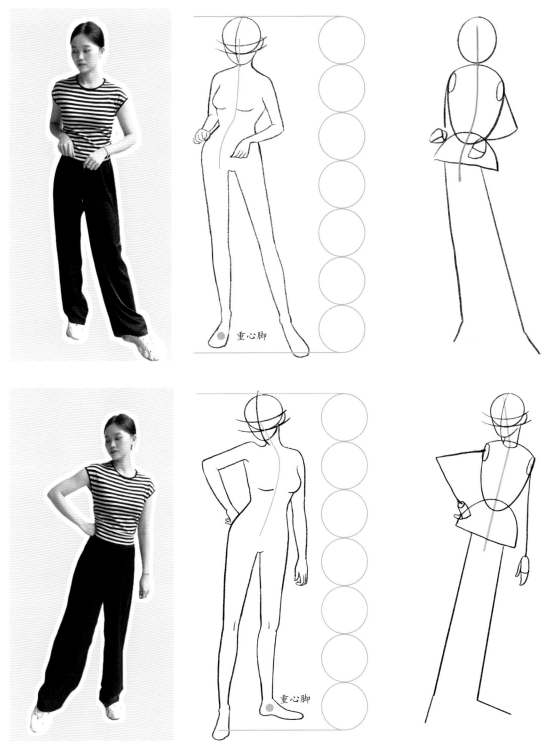

第三章 案例教学

Practice of Cases

头像 | 半身像 | 全身像

头像

短发少女

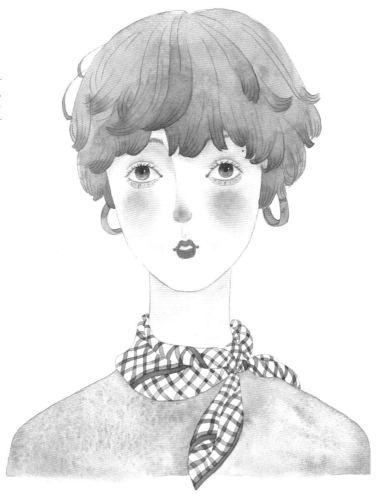

● 创作说明

　　照片中的女孩一头金色短发，灵动又干练，没有繁复的饰品和背景，很适合初学者练习。将上衣处理成蓝色，添加复古耳饰与格纹丝巾，增加几分文艺气息和清冷感，蓝色的双眸更显得她优雅动人。

○ 颜料

格雷姆艺术家水彩颜料

- 106 汉莎深黄
- 155 啶酮红
- 017 偶氮橙
- 176 猩红色
- 097 浅钴绿松石
- 174 沙普绿
- 030 熟褐
- 200 土黄
- 194 群青深紫
- 190 群青蓝

荷尔拜因蛋糕盒固体水彩颜料

- ○ Chinese White
- ● Vermilion

丹尼尔·史密斯大师细致水彩颜料

- 034 法国群青

○ 创作参考

○ 画纸和画笔

画纸：阿诗细纹 300g
画笔：铅笔，黑天鹅 3000s
6 号、8 号、12 号，黑天鹅平头画笔 3008s 1 号、1/2 号

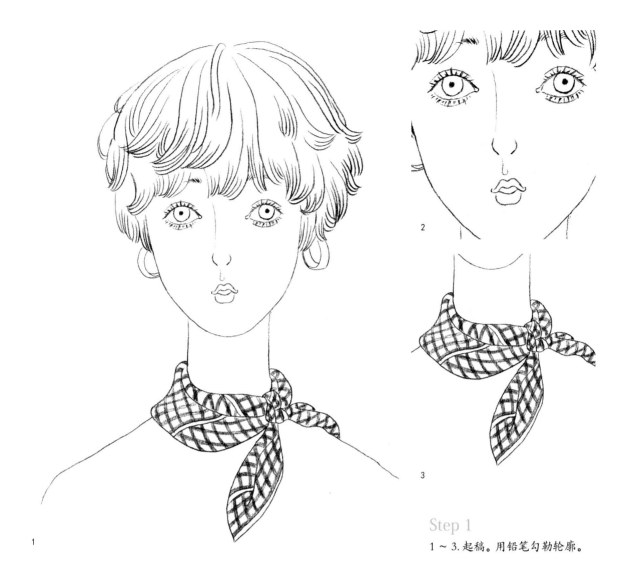

1

2

3

Step 1

1 ~ 3. 起稿。用铅笔勾勒轮廓。

Step 2

4. 皮肤。先在面部薄涂一层清水，趁湿晕染肤色（106 汉莎深黄 + 155 啶酮红 + 大量清水）。

5 ~ 6. 面颊。趁湿用另一支画笔在面颊、鼻尖和嘴巴点涂腮红色（017 偶氮橙 + 少量肤色），让腮红自然晕开。

黑天鹅 8 号画笔

格雷姆

106 汉莎深黄

● 155 啶酮红

● 017 偶氮橙

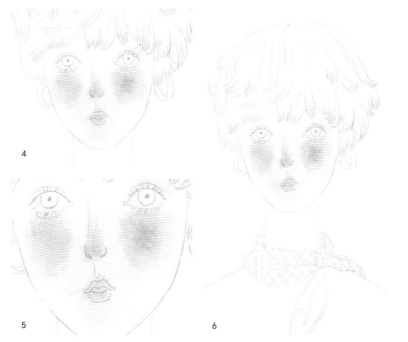

4

5

6

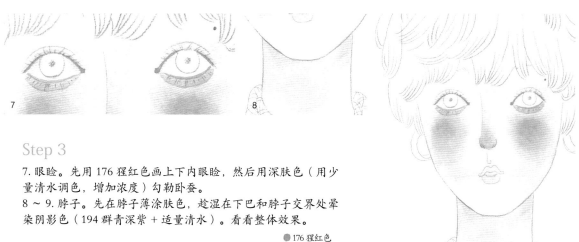

7　　　　　　　　　　　　　　　8

Step 3

7.眼睑。先用176猩红色画上下内眼睑，然后用深肤色（用少量清水调色，增加浓度）勾勒卧蚕。

8～9.脖子。先在脖子薄涂肤色，趁湿在下巴和脖子交界处晕染阴影色（194群青深紫＋适量清水）。看看整体效果。

黑天鹅6号、8号画笔

●176 猩红色
格雷姆 ●194 群青深紫

9

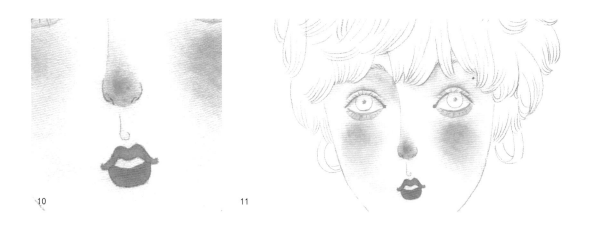

10　　　　　　　　11

Step 4

10～11.鼻子和嘴唇。待画面干后，在鼻侧薄刷一层清水，晕染鼻影（少量194群青深紫＋肤色）。再用同色晕染头发在前额的投影。在鼻尖和嘴唇处薄刷一层清水，少量多次地点染腮红色。

黑天鹅8号画笔　　　格雷姆 ●194 群青深紫

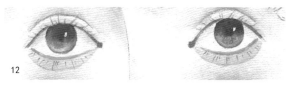

12

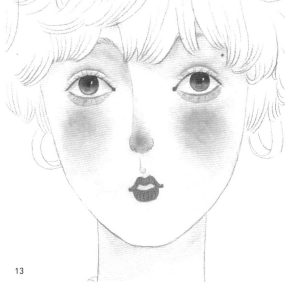

Step 5

12.眼珠。用8号画笔调蓝色（190群青蓝＋适量清水）涂眼珠上半部分，趁湿用清水笔（8号）向下晕染，留出高光。根据画面效果重复几次，涂满眼珠。待画面干透后，用6号画笔叠涂用少量清水调的097浅钻绿松石。

13.嘴唇。用6号画笔调红色（155哒酮红＋大量清水）叠涂嘴唇。待画面干透后，勾勒唇纹。

黑天鹅8号、6号画笔

格雷姆 ●190 群青蓝 ●155 哒酮红 ●097 浅钻绿松石

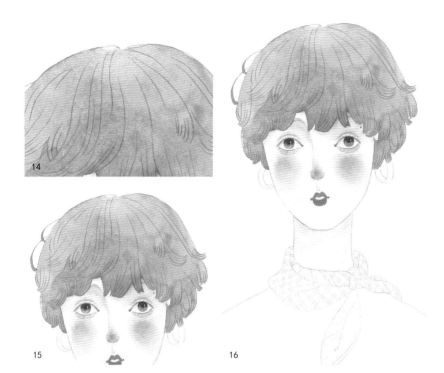

14

15

16

Step 6

14 ～ 16. 头发。调深棕色（030 熟褐 + 200 土黄 + 适量清水）备用。用黑天鹅 12 号画笔在头发中央大面积薄涂清水，让其自然扩散，趁湿用深棕色快速涂满头发。用黑天鹅 8 号画笔在头顶和发梢趁湿叠加淡蓝色（034 法国群青 + 适量清水），为头发增添冷暖层次。

黑天鹅 12 号、8 号画笔

格雷姆
● 030 熟褐　● 200 土黄

丹尼尔·史密斯
● 034 法国群青

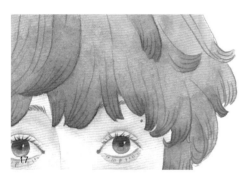

17

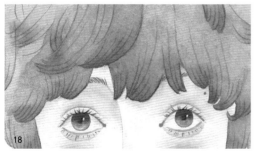

18

Step 7 17 ～ 19. 发梢。待画面干透后，在发簇底部叠加头发的深棕色，塑造头发的体积感和层次感。

黑天鹅 8 号画笔

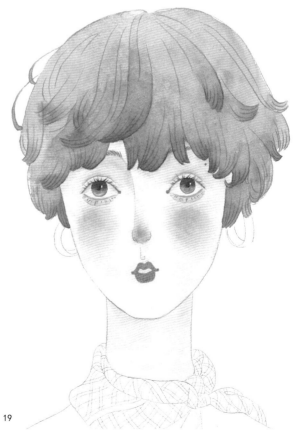

19

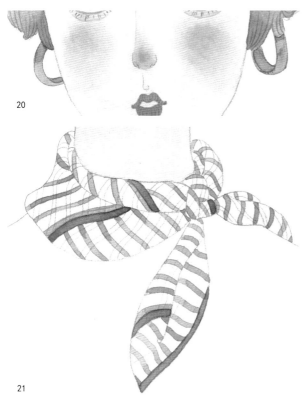

20

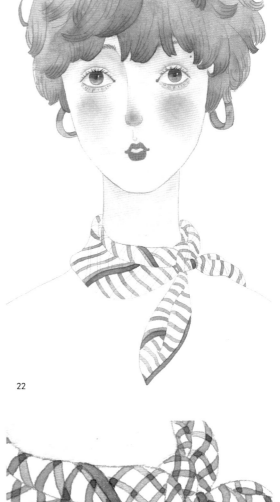

21

Step 8

20～22. 配饰。调绿色（174沙普绿＋少量清水）画耳环，调土棕色（030熟褐＋200土黄＋适量清水）丝巾，点缀绿色，与耳环呼应。

格雷姆
黑天鹅6号画笔　　●030熟褐　●200土黄　●174沙普绿

22

23

24

Step 9

23～24. 等画面干透后，用深土棕色（030熟褐＋少量清水）叠加丝巾的条纹。

黑天鹅6号画笔　　　格雷姆　●030熟褐

Step 10

25. 衣服。待画面干透后，调与眼珠颜色呼应的紫蓝色（034 法国群青+大量清水），均匀地平涂衣服。

黑天鹅 8 号画笔

丹尼尔·史密斯
● 034 法国群青

25

Step 11

26. 调粉橘色（Chinese White+ Vermilion + 大量清水），用黑天鹅平头画笔 1/2 号配合 1 号快速平刷背景。如果第一遍刷痕明显，可以重复一遍，使颜色更均匀。完成绘画。

黑天鹅平头画笔 1/2 号、1 号

荷尔拜因
○ Chinese White
● Vermilion

26

长直发少女

● 创作说明

　　女孩长长的秀发、圆圆的大眼睛和粉色的上衣尽显温柔、甜美。3/4 侧的坐姿是绘画中常见的姿势，很适合初学者练习和参考。

○ 颜料

格雷姆艺术家水彩颜料

　　106 汉莎深黄　　　194 群青深紫
　　155 喹酮红　　　　110 象牙黑
　　017 偶氮橙　　　　097 浅钴绿松石

○ 画纸和画笔

画纸：阿诗细纹 300g
画笔：铅笔，黑天鹅 3000s 6 号、8 号、12 号

○ 创作参考

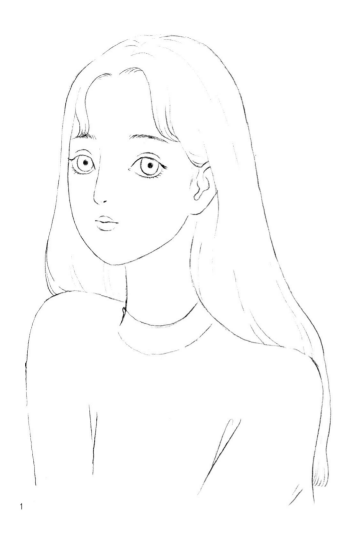

1

Step 1　1. 起稿。用铅笔勾勒线稿。

2

3

Step 2

2 ~ 3. 在面部和脖子处薄涂清水，趁湿晕染肤色（106 汉莎深黄 +155 啶酮红 + 大量清水）。趁湿调腮红色（155 啶酮红 + 少量肤色）点涂眼皮、鼻尖和嘴巴。再用一支画笔调浅蓝色（097 浅钻绿松石 + 适量清水）涂眼角。

●155 啶酮红
　106 汉莎深黄
黑天鹅 8 号画笔　●097 浅钻绿松石

Step 3

4 ~ 5. 在眼眶内部、嘴唇下方和眼窝薄涂阴影色（肤色 +194 群青深紫 + 适量清水），用清水笔沿眉骨晕染边缘，打造立体五官。

6. 先用阴影色薄涂耳朵，趁湿在耳尖和耳垂点染红晕（155 啶酮红 + 适量清水）。

●194 群青深紫
黑天鹅 8 号画笔　●155 啶酮红

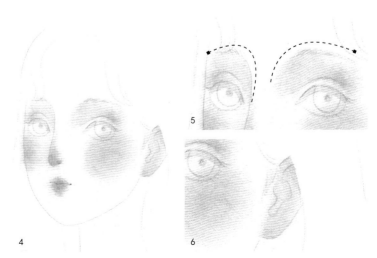

4

5

6

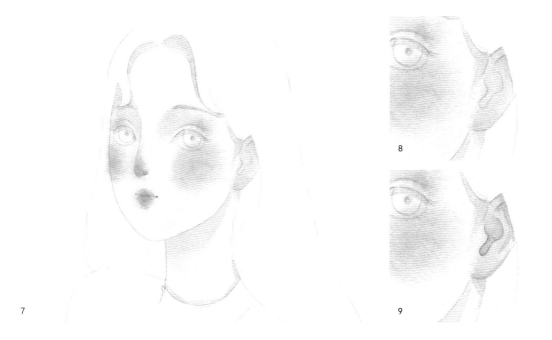

7

8

9

Step 4　7～9.用黑天鹅8号画笔调较深阴影色(少量194群青深紫＋肤色＋少量清水)画头发的投影、
　　　　眉毛、脖颈和领口。再用黑天鹅6号画笔勾勒耳朵内部结构，晕染耳侧、耳背、耳蜗和耳廓。

<div align="right">

黑天鹅6号、8号画笔　　●194群青深紫

</div>

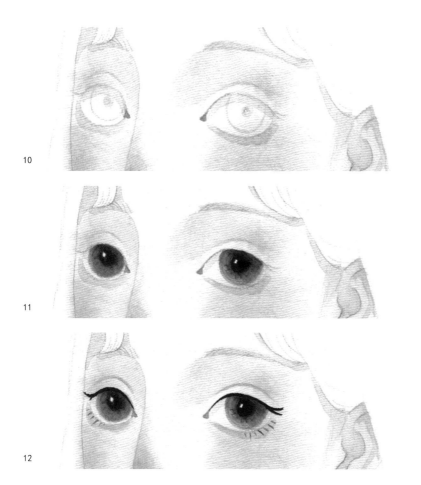

10

11

12

Step 5

10.眼睑和眼角。用黑天鹅6号画笔调肤色加腮红色画下眼睑。待画面干透后，在眼角处点涂少量155哒酮红。

11.眼珠。用黑天鹅8号画笔调黑色（110象牙黑＋大量清水）涂在眼珠中部，用清水笔晕染至整个眼珠，留出高光。

12.待画面干透后，用黑天鹅6号画笔蘸取眼珠的黑色画眼线、上睫毛和下睫毛。下睫毛不要太粗，画笔上水分不宜过多。

黑天鹅6号、8号画笔

●110象牙黑
●155哒酮红

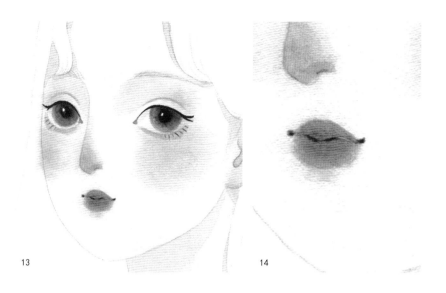

13

14

13. 在面颊薄涂清水，趁湿叠加红晕（155 哒酮红＋适量清水），加深鼻尖。

14. 用红晕画唇中，再用清水笔晕染至唇瓣，趁湿再次用 155 哒酮红点染唇中，使嘴唇更立体、饱满。

黑天鹅 8 号画笔

● 155 哒酮红

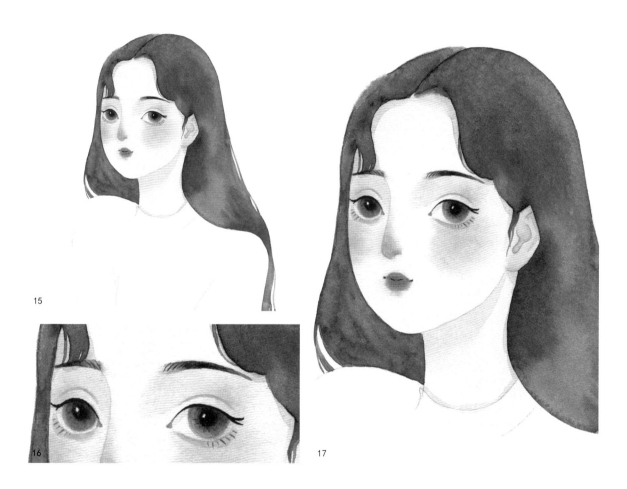

15

16

17

Step 7

15. 调黑色（110 象牙黑＋大量清水）备用。用黑天鹅 12 号画笔从头发中央向外大面积薄涂一层清水，趁湿快速用黑色晕染头发。可以叠加几次，增加头发层次感和发色饱和度。

16 ～ 17. 用黑天鹅 6 号画笔沾取少量画头发的黑色勾勒眉毛，眉头稍粗，眉尾稍细。最后用含较少水分的清水笔轻轻晕染眉头，使其自然过渡。

黑天鹅 12 号、6 号画笔　　●110 象牙黑

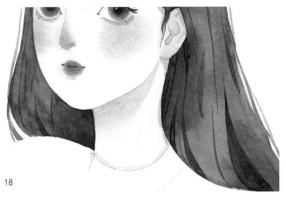

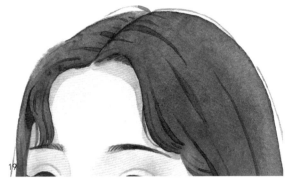

18

19

Step 8

18 ~ 20. 发丝。待头发干后，再添加少量 110 象牙黑，交替使用黑天鹅 8 号和 6 号画笔勾勒发丝。

黑天鹅 6 号、8 号画笔　　　　　　● 110 象牙黑

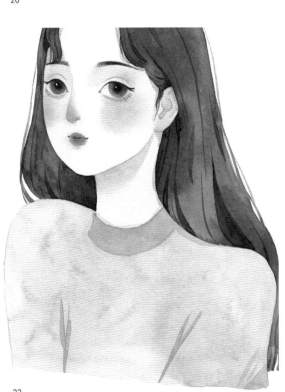

20

21

Step 9

21. 衣服。调肉粉色（155 哚酮红 +017 偶氮橙 + 大量清水）备用。用黑天鹅 12 号画笔在衣服区域大面积薄涂清水，趁湿用肉粉色快速涂满。

22. 待画面干透后，用黑天鹅 8 号画笔在领口、袖子褶皱处叠加肉粉色。

黑天鹅 8 号、12 号画笔　　● 155 哚酮红　● 017 偶氮橙

22

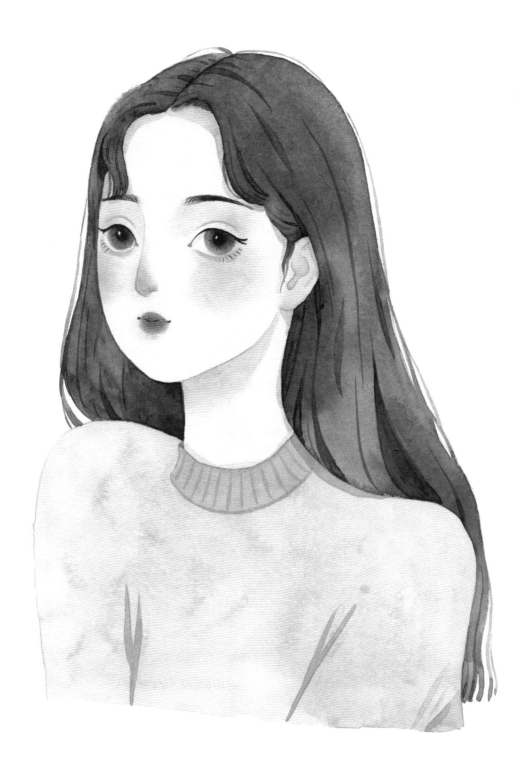

Step 10

23. 待画面干透后，用更深一点的肉粉色（155 啶酮红 +017 偶氮橙 + 适量清水）勾勒领口的线条，增加层次感。完成绘画。

● 155 啶酮红
● 017 偶氮橙

黑天鹅 6 号画笔

长卷发少女

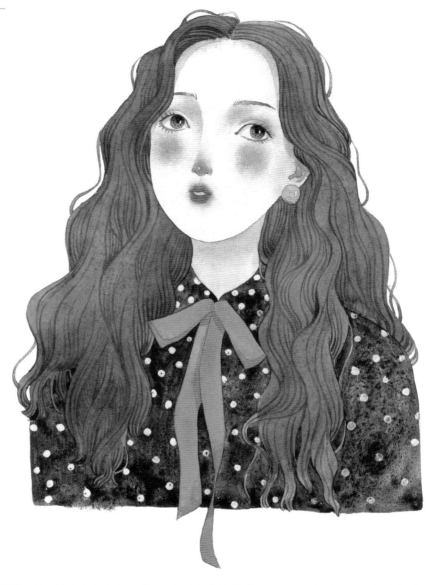

● 创作说明

　　卷发是日常生活中的常见发型。以照片中的女孩为灵感，添加玫红色蝴蝶结，更具少女气息。用黑色波点衬衫衬托蝴蝶结和棕色头发，再用与发色互补的蓝色刻画耳环，别致又吸睛，明媚、甜美的少女形象跃然纸上。大家在绘画过程中也可以根据画面需要灵活调整服饰。

○ 颜料

格雷姆艺术家水彩颜料

　106 汉莎深黄
● 155 唑酮红
○ 030 熟褐
● 194 群青深紫
● 156 唑酮玫瑰
● 190 群青蓝

丹尼尔·史密斯大师细致水彩颜料

● 034 法国群青
○ 028 钴蓝绿
● 166 铝土矿
● 193 纯血石棕
● 098 褐紫

荷尔拜因蛋糕盒固体水彩颜料

○ Chinese White
● Cobalt Blue

○ 画纸和画笔

画纸：阿诗细纹 300g
画笔：铅笔，黑天鹅 3000s
6 号、8 号、12 号，黑天鹅
3008s 平头画笔 1/2 号、1 号
其他：留白胶

○ 创作参考

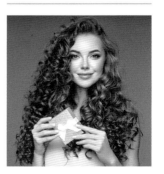

1

2

Step 1

1 ~ 2. 用铅笔勾勒线稿。

Step 2

3. 皮肤。在面部薄涂清水，趁湿涂肤色（106 汉莎深黄+155 哒酮红＋大量清水）。用另一支干净画笔调腮红色（155 哒酮红＋少量肤色）点涂鼻尖和嘴巴。再用一支干净画笔调阴影色（少量 194 群青深紫＋适量清水）点染发际线和耳朵。

黑天鹅 8 号画笔

格雷姆
　106 汉莎深黄
● 155 哒酮红　● 194 群青深紫

3

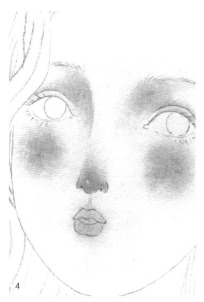

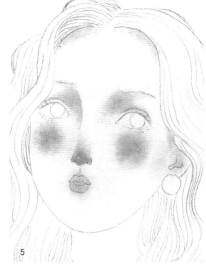

4

5

Step 3

4. 在鼻侧薄涂阴影色，用含水量较小的清水笔沿眉骨晕染边界。待画面干后，在鼻尖叠涂腮红，留出高光。

5. 在发际线和耳朵处薄涂少量清水，用阴影色加深。

黑天鹅 8 号画笔

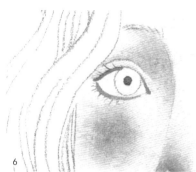

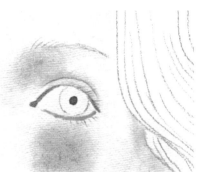

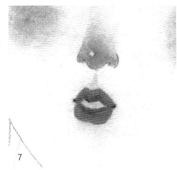

6

7

Step 4

6. 用红色（155 啶酮红 + 适量清水）勾勒内眼睑。

7. 待画面干后，用玫红色（156 啶酮玫瑰 + 适量清水）画嘴唇。

黑天鹅 6 号画笔

格雷姆　● 155 啶酮红　● 156 啶酮玫瑰

Step 5

8. 用黑天鹅 6 号画笔调 030 熟褐加大量清水平涂眼珠，留出高光。趁湿在眼珠 1/3 处混入少量 030 熟褐。待画面干透后，用 030 熟褐点涂瞳孔。再用黑天鹅 8 号画笔蘸取肤色涂脖子，在脖子上半部分晕染阴影色（少量 194 群青深紫 + 适量清水）。最后用黑天鹅 8 号画笔平涂耳环（028 钴蓝绿 + 适量清水），在底部混入少量阴影色，留出高光。

黑天鹅 6 号、8 号画笔

格雷姆　● 030 熟褐　● 194 群青深紫

丹尼尔·史密斯　● 028 钴蓝绿

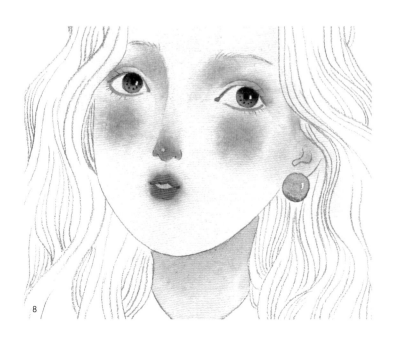

8

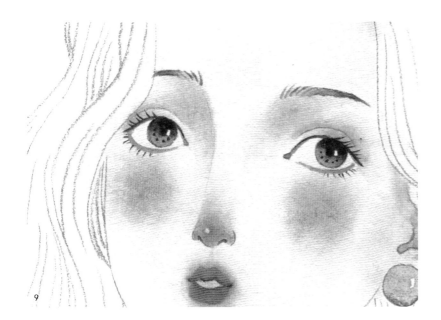

Step 6

9. 在030熟褐中加入适量清水，勾勒眉毛，用清水笔晕染眉头。再用030熟褐加少量清水画眼线与睫毛，含水量不宜过大。

黑天鹅6号画笔

格雷姆 ● 030 熟褐

Step 7

10. 用留白胶在衣服上点涂波点。

11. 待留白胶干透后，调粉色（156哒酮玫瑰＋大量清水）画蝴蝶结。用适量清水调190群青蓝，叠加在蝴蝶结的末端和褶皱处。

黑天鹅8号画笔、留白胶　　格雷姆 ● 190 群青蓝　　● 156 哒酮玫瑰

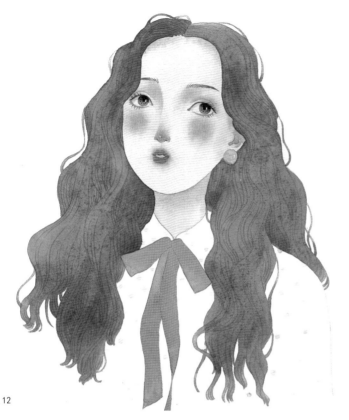

12. 头发。用棕色（166 铝土矿 + 大量清水）平涂左侧头发，趁湿在部分区域混入深棕色（166 铝土矿 + 少量清水）和蓝色（034 法国群青 + 适量清水），增加层次感。用同样的方式画右侧头发。

黑天鹅 8 号画笔

丹尼尔·史密斯
● 034 法国群青
● 166 铝土矿

12

13

Step 9

13 ~ 14. 待画面干后，用画头发的棕色加少量 098 褐紫勾勒发丝。

黑天鹅 6 号画笔　　丹尼尔·史密斯　● 098 褐紫　　14

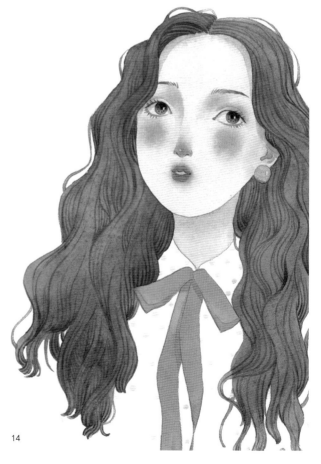

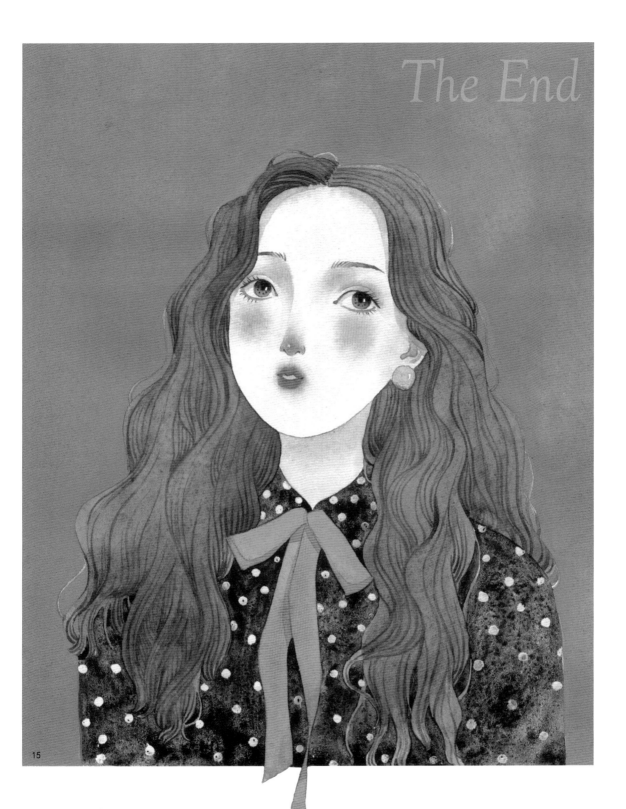

The End

15

Step 10

15. 衣服和背景。用12号画笔调深
灰绿色（193纯血石棕＋大量清水）
均匀平涂衣服。用平头画笔调紫色
（Chinese White＋ Cobalt Blue ＋ 大
量清水），待画面干透后快速刷背景。
完成绘画。

黑天鹅12号画笔，
黑天鹅平头画笔1/2号、1号

丹尼尔·史密斯 ● 193纯血石棕

荷尔拜因
○ Chinese White
● Cobalt Blue

麻花辫少女

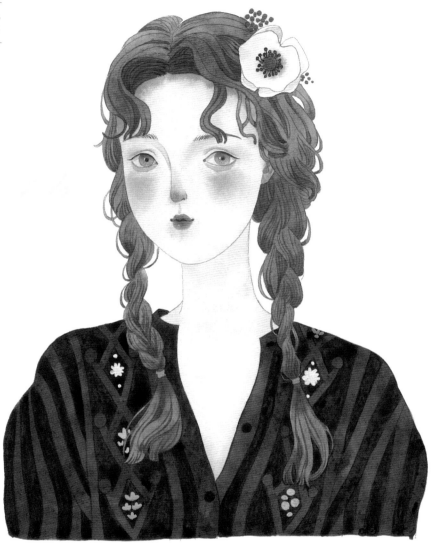

● 创作说明

　　身着红衣的女孩背影优雅中透露着可爱，而望向窗外湖畔的女孩好像身在童话世界中。在绘画时，我将她们的风格结合起来，保留了红衣和麻花辫，增添花朵头饰、湛蓝的眼睛和身上的小碎花，赋予作品一丝童话气息。

○ 颜料

格雷姆艺术家水彩颜料
　106 汉莎深黄
● 155 啶酮红
● 030 熟褐
● 194 群青深紫
○ 017 偶氮橙
● 129 永固红
● 116 矿紫色
● 080 蔚蓝
○ 200 土黄

荷尔拜因蛋糕盒固体
水彩颜料
○ Chinese White
● Prussian Blue
　Yellow
● Cobalt Blue
● Carmine

丹尼尔·史密斯大师
细致水彩颜料
● 034 法国群青
● 087 熟猩红

蜡笔 ● 蓝色 ● 黄色 ● 粉色

○ 画纸和画笔

画纸：阿诗细纹 300g
画笔：铅笔，蜡笔，
黑天鹅 3000s 6 号、8
号，黑天鹅 3008s 平
头画笔 1/2 号、1 号，
华虹 345　0 号、1 号

○ 创作参考

1

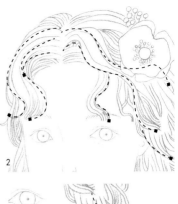

2

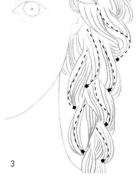

3

Step 1

1～3.起稿。用铅笔勾勒线稿。麻花辫的发丝走势较复杂，可以参考图上示例并适当自行发挥。

Step 2

4.皮肤。在面部薄涂一层清水，趁湿涂肤色（106汉莎深黄+155 哌酮红 +大量清水）。

5.面颊。趁湿用另一支画笔调偏橘的腮红色（017偶氮橙+少量肤色)点涂面颊、上眼皮、鼻尖和嘴巴。

黑天鹅 8 号画笔

格雷姆

　106 汉莎深黄
● 155 哌酮红
● 017 偶氮橙

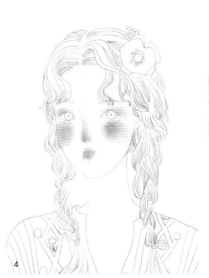

4

5

Step 3

6 ~ 7. 待画面干透后，在脖子、发际线薄涂肤色，趁湿晕染阴影（194群青深紫＋适量清水）。

黑天鹅8号画笔

格雷姆 ● 194群青深紫

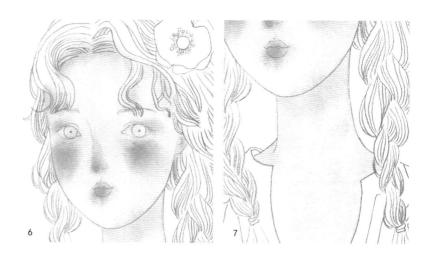

6

7

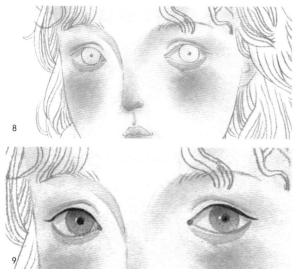

8

9

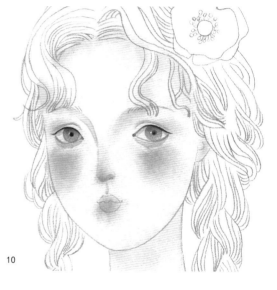

10

Step 4

8. 待画面干透后，用黑天鹅8号画笔在鼻翼和眉头薄刷清水，调少量194群青深紫加肤色晕染。用黑天鹅6号画笔蘸取阴影色画双眼皮褶皱和眼眶内的投影。

9 ~ 10. 混合腮红色和肤色，勾勒卧蚕。再用黑天鹅8号画笔调080蔚蓝加少量清水晕染眼珠，留出高光。趁湿用黑天鹅6号画笔在眼珠左侧点染粉红色（155 吡酮红＋适量清水）。

黑天鹅8号、6号画笔

格雷姆 ● 194群青深紫 ● 080蔚蓝 ● 155吡酮红

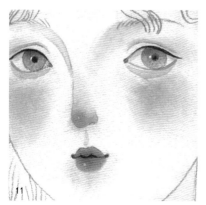

11

12

Step 5

11. 在鼻尖叠加腮红，在129永固红中加入少量清水，叠涂唇中和嘴角。留出高光，用清水笔晕染边缘。

12. 在花蕊处薄涂清水，点染106 汉莎深黄。用另一支笔晕染紫色花瓣（194群青深紫＋大量清水）。

黑天鹅8号画笔

格雷姆

● 194群青深紫 ● 129永固红 106汉莎深黄

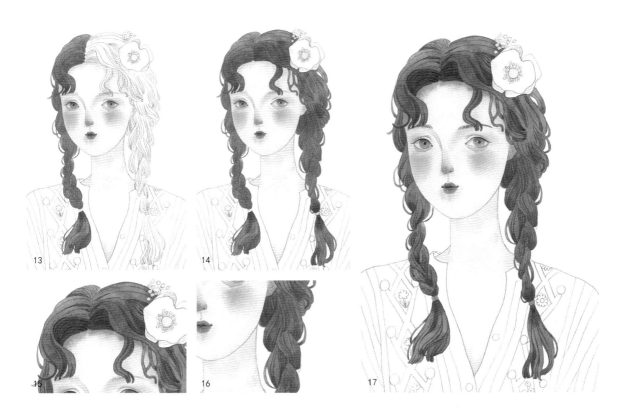

Step 6

13～14. 头发。从头发中央向外大面积涂上薄薄的一层清水，易于后续叠色、晕染，调棕色（030 熟褐＋200 土黄＋大量清水）快速涂左侧头发。趁湿用另一支画笔在头顶和发梢混入少量淡蓝色（034 法国群青＋适量清水），增加冷暖层次。待发饰干透后，用同样的画法完成右侧头发。

15～17. 发丝。调深棕色（030 熟褐＋200 土黄＋少量清水）趁湿分簇勾勒发丝。

黑天鹅 8 号画笔　　　　　　　　　　格雷姆　● 030 熟褐　● 200 土黄　丹尼尔·史密斯　● 034 法国群青

Step 7

18. 用华虹 345 0 号调蓝色（Chinese White+Cobalt Blue+ 适量清水）勾勒发绳。用蜡笔画衣服上的小花。待小花干透后用黑天鹅 8 号调红色（087 熟猩红＋适量清水）画上衣。

华虹 345 0 号、黑天鹅 8 号画笔，蜡笔

19. 调深红色（087 熟猩红＋少量清水）勾勒衣服纹理，烘托复古氛围。

丹尼尔·史密斯　● 087 熟猩红

荷尔拜因　○ Chinese White　● Cobalt Blue

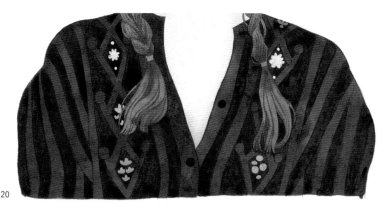

Step 8

20. 如果蜡笔颜色不够饱和，分别在 Yellow、Cobalt Blue、Carmine 中加入 Chinese White 和适量清水，叠涂衣服上的小花。

21. 在发饰的花朵上点缀红色（129 永固红 + 少量清水）和紫色（116 矿紫色 + 少量清水）花蕊。

华虹 345 0 号、1 号画笔

○ Chinese White　　Yellow　　　　● 129 永固红
荷尔拜因 ● Cobalt Blue ● Carmine　　格雷姆 ● 116 矿紫色

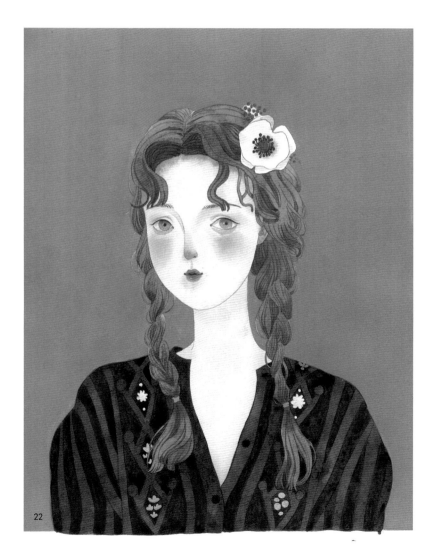

Step 9

22. 调和复古调的蓝色（Chinese White+Prussian Blue+ 大量清水），大面积快速平刷背景。如果第一遍刷痕明显，可以重复一遍，至颜色均匀即可。完成绘画。

黑天鹅平头画笔1/2号、1号

荷尔拜因
○ Chinese White
● Prussian Blue

复古少女

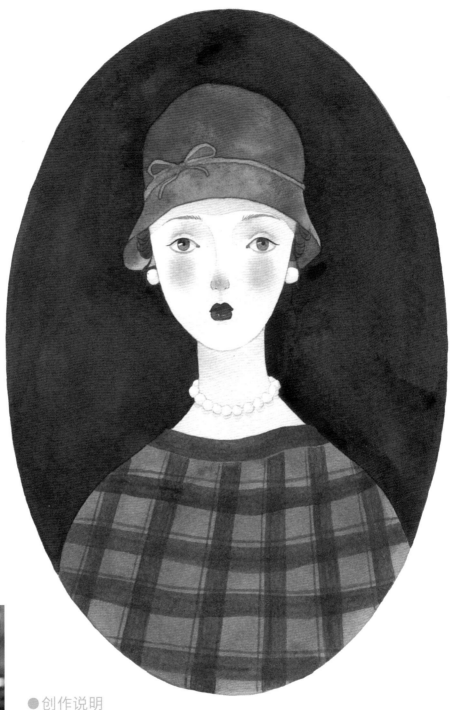

○颜料

格雷姆艺术家水彩颜料
　106 汉莎深黄
● 155 喹酮红
● 017 偶氮橙
● 176 猩红色
● 174 沙普绿
● 194 群青深紫
● 190 群青蓝
● 108 胡克绿
● 170 生褐
● 128 佩恩灰

丹尼尔·史密斯大师
细致水彩颜料
● 087 熟猩红
● 166 铝土矿

○画纸和画笔

画纸：阿诗细纹 300g
画笔：铅笔，黑天鹅 3000s
6 号、8 号、12 号

○创作参考

●创作说明

　　这张经典的黑白照片充满韵味，它的整体构图，模特的服饰、神韵都很有借鉴意义。但黑白配色不便于初学者练习，所以我将配色优化为同样极具复古气息的绿色和深红色，以红唇和绿色帽饰进行点缀，呼应整体色调的同时也增添些许灵动感。

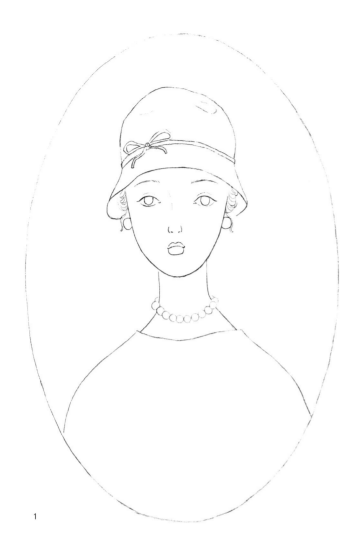

1

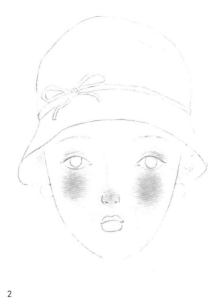

2

Step 1

1 ~ 2.起稿。在面部薄涂清水，趁湿涂肤色（106 汉莎深黄 +155 喹酮红 + 大量清水），尽量不要画出面部边缘，保持画面干净。趁湿用另一支画笔在面颊晕染腮红（017 偶氮橙 +155 喹酮红 + 适量肤色），点涂鼻尖和眼皮。

格雷姆　　　　　●017 偶氮橙
黑天鹅 8 号画笔　　106 汉莎深黄 ●155 喹酮红

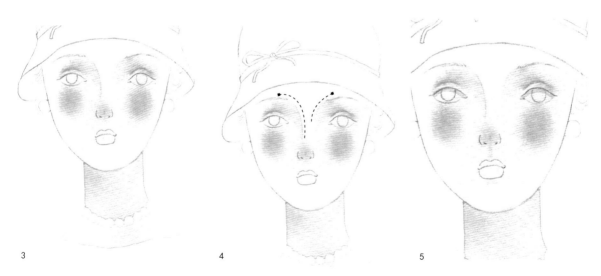

3　　　　　　　　　　4　　　　　　　　　　5

Step 2 　3 ~ 4.用黑天鹅 8 号画笔在脖子涂抹肤色，避开珍珠项链，趁湿混入少量阴影色（194 群青深紫 + 少量清水）。再用阴影色沿眉骨走势晕染眼窝至鼻梁，用清水笔晕开。
5.用黑天鹅 6 号画笔蘸取阴影色画眼眶内阴影。

黑天鹅 8 号、6 号画笔　　格雷姆 ●194 群青深紫

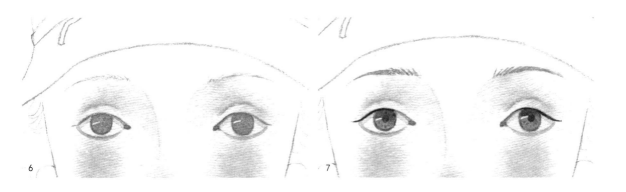

6 7

Step 3

6 ~ 7. 画红色眼角（155 啶酮红 +176 猩红色 ＋适量清水）和眼睑（106 汉莎深黄 +155 啶酮红 ＋ 大量
清水）。待画面干透后画灰黑色眼珠（128 佩恩灰 ＋ 适量清水），留出高光。接着画瞳孔、眼线和眉
毛（128 佩恩灰 ＋ 适量清水）。

黑天鹅 6 号画笔　格雷姆　　106 汉莎深黄　●176 猩红色　●155 啶酮红　●128 佩恩灰

8 9

Step 4

8 ~ 9. 在鼻尖薄涂
一层清水，晕染腮
红。接着画帽檐下
露出的深褐色头发
（170 生褐 ＋ 适量
清水）。调绿色（174
沙普绿 ＋ 适量清水）
勾勒蝴蝶结帽饰。

黑天鹅 6 号画笔

格雷姆

●170 生褐　●174 沙普绿

11

10

Step 5

10 ~ 11. 调棕色（166 铝土矿 ＋ 适量清水），待蝴蝶
结干透后用黑天鹅 12 号画笔配合 8 号画笔画帽子。
再用一支干净的 8 号画笔趁湿在帽子边檐混入浅蓝色
（190 群青蓝 ＋ 大量清水）。

丹尼尔·史密斯　●166 铝土矿
黑天鹅 8 号、12 号画笔　　格雷姆　●190 群青蓝

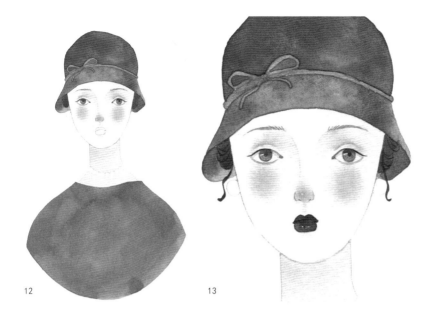

12

13

12. 用 12 号画笔调绿色
（174 沙普绿 + 大量清水）
画衣服，呼应帽子。
13. 用 6 号画笔调深红
（087 熟猩红 + 适量清水）
涂嘴唇，留出高光。在
发色中加入适量 170 生
褐，用 6 号画笔勾勒发丝。

黑天鹅 12 号、6 号画笔

格雷姆
●174 沙普绿　●170 生褐

丹尼尔·史密斯
●087 熟猩红

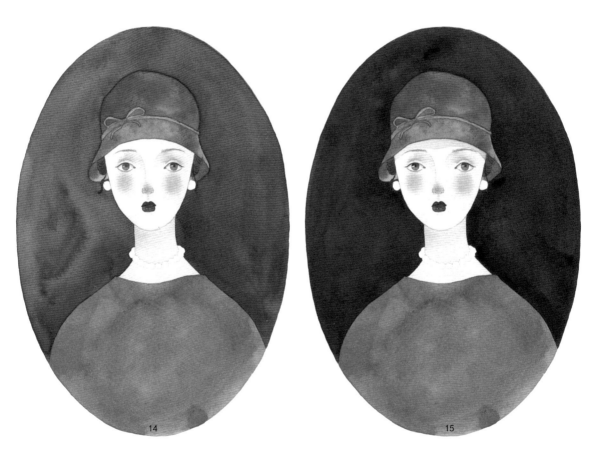

14

15

Step 7

14. 调与衣服对比强烈的深红色（087 熟猩红 + 适量清水）画背景。
15. 为了增强复古韵味，叠涂一遍深红色加深背景，使其透出丹尼尔·史密斯特有的矿物质沉淀痕迹。
随后在帽檐下画出前额阴影（194 群青深紫 + 肤色 + 大量清水）。

黑天鹅 12 号画笔　　　　　　　　丹尼尔·史密斯　●087 熟猩红　　格雷姆　●194 群青深紫

16 17 18

Step 8

16 ～ 18. 调紫色（194 群青深紫 + 适量清水）画项链和耳环的阴影。

黑天鹅 6 号画笔
格雷姆 ● 194 群青深紫

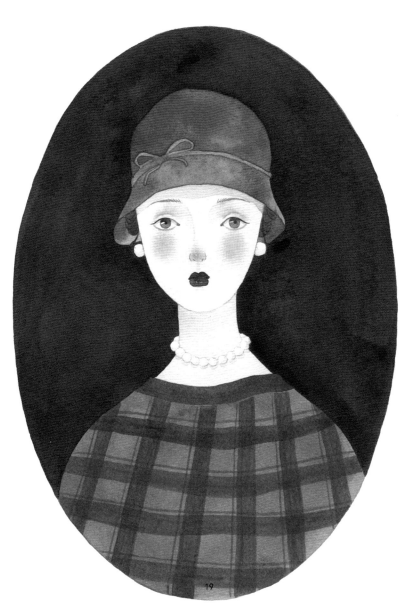

19

Step 9

19. 调更深的绿色（174 沙普绿 +108 胡克绿 + 适量清水）勾勒上衣格纹。完成绘画。

黑天鹅 8 号画笔

格雷姆
● 174 沙普绿
● 108 胡克绿

Bust Portraits

半身像

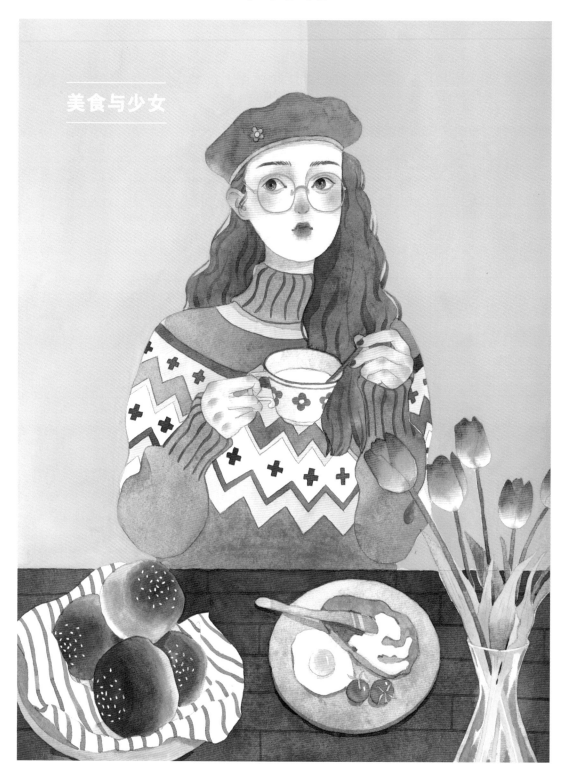

美食与少女

●创作说明　　　将照片中模特的马尾改为长卷发，搭配多彩的服装、帽饰，营造出青春热烈的少女感，并搭配精美的食物与花束，使画面更亮眼。

○颜料

格雷姆艺术家水彩颜料

- 106 汉莎深黄　　● 017 偶氮橙
- ● 155 哒酮红　　　● 174 沙普绿
- ● 030 熟褐　　　　● 200 土黄
- ● 194 群青深紫　　● 110 象牙黑
- ● 156 哒酮玫瑰　　● 176 猩红色
- ● 190 群青蓝　　　● 105 藤黄
- ● 114 锰蓝　　　　● 020 熟赭
- ● 154 红色　　　　● 193 群青紫
- ● 097 浅钴绿松石

荷尔拜因蛋糕盒固体水彩

- ● Light Green
- ● Jaune Brillant
- ○ Chinese White

水溶性彩铅

- ● 红色

○画纸和画笔

画纸：阿诗细纹 300g
画笔：铅笔，黑天鹅
3008s 平头画笔1/2号、
1号，黑天鹅 3000s 6号、
8号、12号，华虹 3450
号、2号、8号

○创作参考

Step 1

1.起稿。用铅笔勾勒线稿。

1

Step 2

2.在皮肤薄涂清水,趁湿涂肤色(106
汉莎深黄 +155 啶酮红 + 大量清水)。
用另一支画笔在面颊、耳朵、鼻尖、
嘴唇和上眼皮晕染腮红色(017 偶
氮橙 +155 啶酮红 + 适量肤色)。

3.在眼窝、耳朵、脖子和帽檐处薄
涂一层清水,晕染阴影色(194 群
青深紫 + 肤色 + 适量清水)。在
眼头点染蓝色(097 浅钴松石绿 +
适量清水)。

黑天鹅 6 号画笔

格雷姆　　　　　● 155 啶酮红
　106 汉莎深黄　● 194 群青深紫
● 017 偶氮橙　　● 097 浅钴松石绿

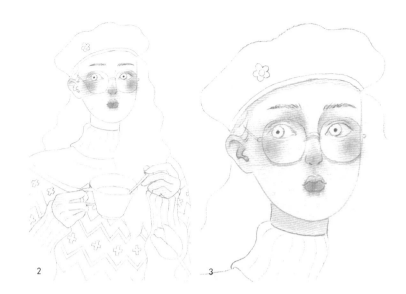

2

3

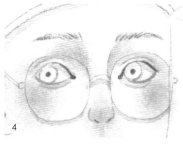

4

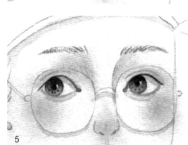

5

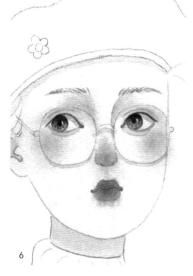

6

Step 3

4.调红色(017 偶氮橙 +155 啶
酮红 + 适量清水)画内眼睑。

5.待画面干透后,画深灰色(110
象牙黑 + 大量清水)眼珠,留
出高光。待画面干透后, 在瞳
孔和眼珠上半部分叠加黑灰色
(110 象牙黑 + 少量清水)。

6.用橙红色(176 猩红色 + 适
量清水)加深嘴唇。在鼻尖薄
涂清水,趁湿叠加腮红色。

黑天鹅 6 号画笔

格雷姆
● 017 偶氮橙　● 155 啶酮红
● 110 象牙黑　● 176 猩红色

7

8

Step 4

7.调黄色(105 藤黄 + 大量清水)画毛衣的花纹。

8.在手部薄涂清水,趁湿用腮红色晕染关节。

黑天鹅 6 号画笔　　　　　格雷姆　○ 105 藤黄

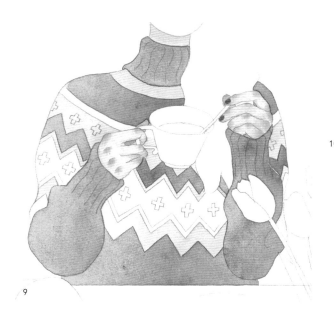

10

Step 5

9 ~ 10. 待画面干后，用黑天鹅8号调蓝色（114锰蓝 + 适量清水）画毛衣。用红色水溶性彩铅沾水涂指甲。待毛衣干透后，用华虹345 0号调棕色（020熟赭 + 适量清水）勾勒毛衣花纹。

格雷姆
黑天鹅8号、华虹345 0号画笔，彩铅 ●114锰蓝 ●020熟赭

9

Step 6

11. 调橙红色（176猩红色 + 适量清水）平涂贝雷帽，随后在贝雷帽的左侧趁湿混入少量浅蓝色（190群青蓝 + 大量清水）。
12 ~ 13. 在020熟赭中加入大量清水，平涂头发。

黑天鹅8号画笔　　　格雷姆 ●176猩红色 ●190群青蓝 ●020熟赭

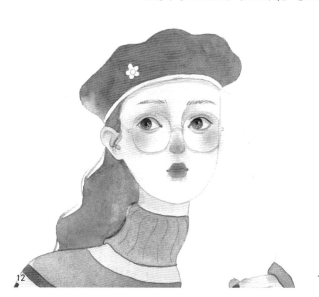

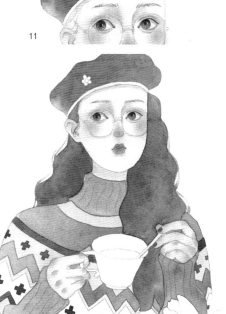

11

12

13

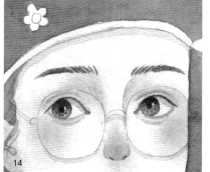

14

15

Step 7

14. 用6号画笔蘸取头发的颜色画眉毛。
15. 薄涂清水，用6号画笔调193群青紫加适量清水画杯子侧影，干后用0号画笔调176猩红色加适量清水勾勒花纹。

格雷姆
黑天鹅6号、　　●193群青紫
华虹345 0号画笔　●176猩红色

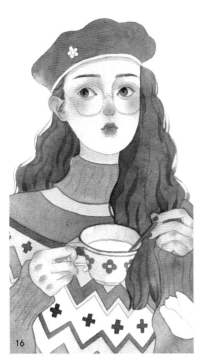

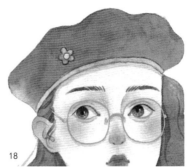

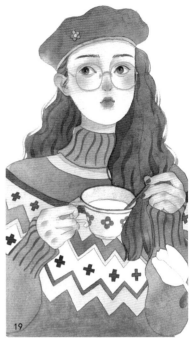

Step 8

16. 此时头发已经干透，用黑天鹅 6 号画笔调深棕色（020 熟赭 + 少量清水）分簇勾勒头发。

17 ~ 19. 待头发干透后，用深蓝色（114 锰蓝 + 少量清水）勾勒毛衣领口的褶皱、帽檐和花朵装饰。用华虹 345 0 号画笔仔细勾勒橘金色（Jaune Brillant+Chinese White+ 适量清水）眼镜框。

黑天鹅 6 号、华虹 345 0 号画笔　　　　格雷姆 ● 020 熟赭　● 114 锰蓝　　　荷尔拜因 ▨ Jaune Brillant　○Chinese White

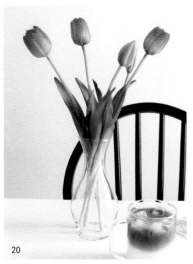

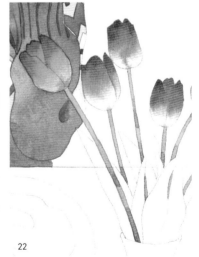

Step 9

20 ~ 22. 参考 20, 用黑天鹅 8 号画笔给郁金香薄涂清水，趁湿从花苞顶部向下晕染玫红色（156 啶酮玫瑰 + 适量清水），随后再次加深顶部，增加层次感。待花苞干透后，用华虹 345 8 号画笔调绿色（174 沙普绿 + 适量清水）画花茎。在花茎与花苞的交界处薄涂清水，趁湿晕染少量绿色，使两部分自然衔接。

黑天鹅 8 号、华虹 345 8 号画笔　　　　　　　　格雷姆 ● 156 啶酮玫瑰　● 174 沙普绿

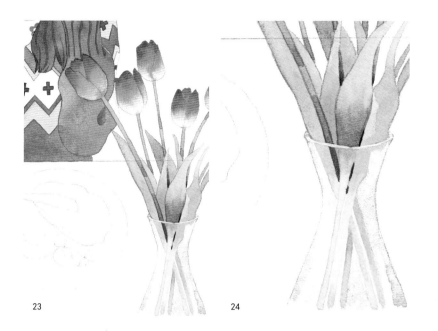

Step 10

23 ~ 24. 待画面干透后，用绿色（174 沙普绿 + 大量清水）与黄绿色（174 沙普绿 +106 汉莎深黄 + 适量清水）画叶片。调浅灰色（194 群青深紫 +106 汉莎深黄 +174 沙普绿 + 大量清水）画玻璃瓶，留出高光。玻璃瓶内的叶片应比瓶外叶片虚、淡。

黑天鹅 6 号画笔

格雷姆

● 174 沙普绿
　106 汉莎深黄
● 194 群青深紫

23　　　　24

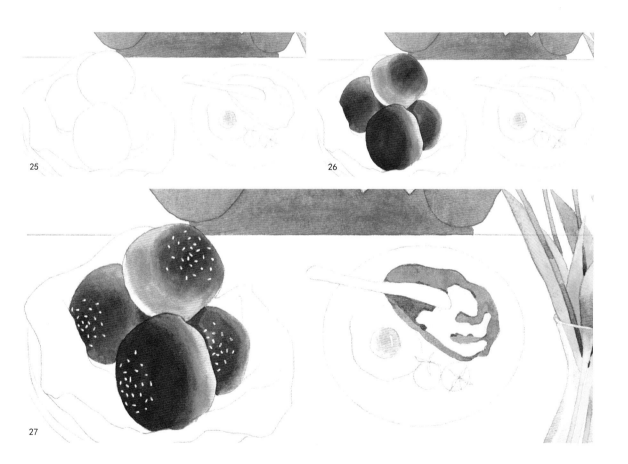

25　　　　26

27

Step 11　25. 用黑天鹅 8 号画笔调浅黄色（106 汉莎深黄 + 适量清水）薄涂餐包、吐司和蛋黄。

26. 待画面干透后，用黑天鹅 8 号画笔调棕色（020 熟赭 + 适量清水）晕染餐包。

27. 待画面干透后，用华虹 345 2 号画笔蘸取荷尔拜因 Chinese White 点涂餐包的芝麻粒。用黑天鹅 8 号蘸取餐包的棕色画吐司，留出抹酱区域。

黑天鹅 8 号、华虹 345 2 号画笔　　　格雷姆　106 汉莎深黄　● 020 熟赭　　荷尔拜因 ○ Chinese White

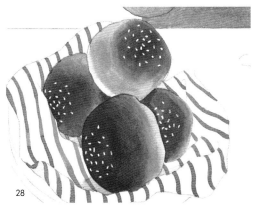

28

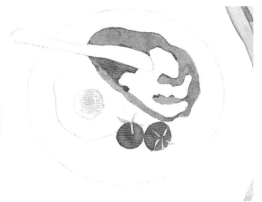

29

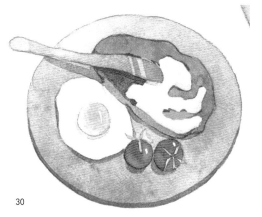

30

Step 12

28 ～ 29. 用华虹 345 2 号画笔勾勒餐布的红色条纹
（154 红色＋适量清水）。用黑天鹅 6 号画笔平涂
小番茄（155 哚酮红 +176 猩红色＋大量清水），待
画面干透后，用郁金香叶片的绿色勾勒番茄蒂。

30. 待画面干透后，用紫灰色（193 群青紫 +114 锰
蓝＋大量清水）画餐盘、抹刀和食物投影，用浅紫
灰色（加入清水稀释）画蛋黄的投影，留出高光。

黑天鹅 6 号、华虹 345 2 号画笔

格雷姆 ●154 红色 ●155 哚酮红 ●176 猩红色
●193 群青紫 ●114 锰蓝

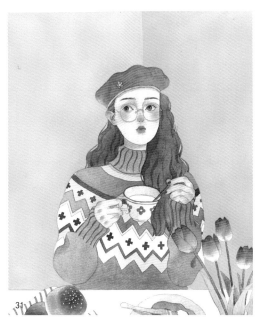

31

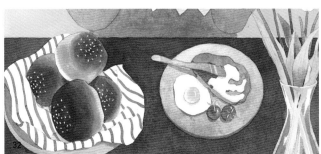

32

33

Step 13

31. 调和浅绿色（Light Green+Chinese White+
大量清水），用黑天鹅 1/2 号、1 号交替刷背景。

黑天鹅平头画笔1/2号、1号，6号，8号画笔，
华虹 345 2 号画笔

32 ～ 34. 用黑天鹅 6 号画笔画餐包的托盘（200 土黄
＋适量清水）。待画面干后，用黑天鹅 8 号画笔调
棕色（030 熟褐＋大量清水）画桌面。用华虹 345 2
号调深土棕色（030 熟褐＋少量清水）勾勒桌面的
纹路。完成绘画。

○ 200 土黄

荷尔拜因 ● Light Green ○Chinese White 格雷姆 ●030 熟褐

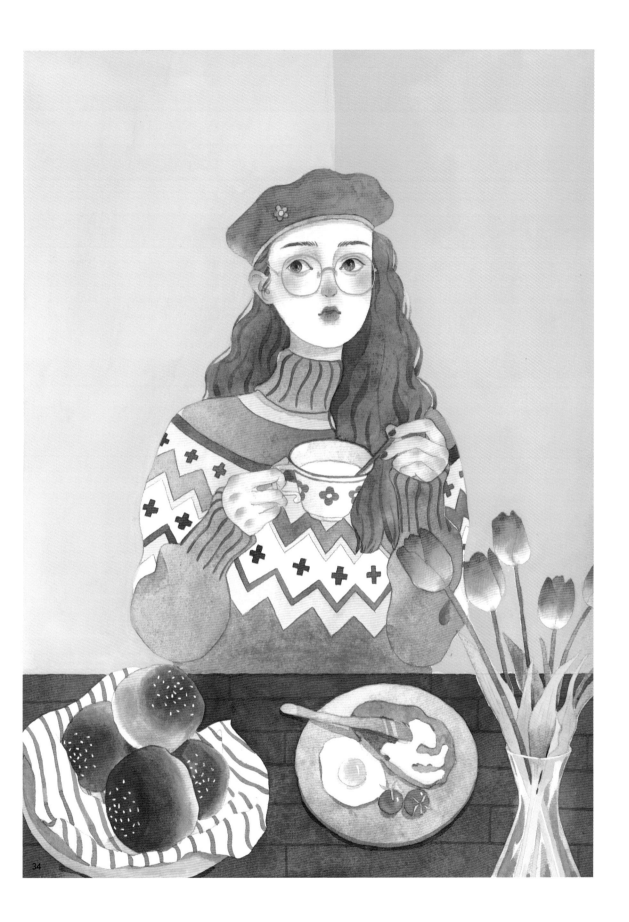

34

玫瑰与少女

● 创作说明

照片中模特的姿势比较适合在初学水彩时练习，丰富实践经验。将背景设计为玫瑰园，置身于园中的少女正在品尝新鲜的草莓，显得娇俏又纯真。把连衣裙的碎花简化为波点，在外叠加一件森系马甲，用同色系发箍作点缀。为了避免画面过于繁复，选择视觉效果较轻盈、灵动的灰白色来表现头发，使整幅作品更显清透，错落有致。

○颜料

格雷姆艺术家水彩颜料
　106 汉莎深黄
● 155 啶酮红
● 176 猩红色
● 194 群青深紫
● 020 熟赭
● 097 浅钴绿松石
● 017 偶氮橙
● 154 红色
● 129 永固红
● 174 沙普绿
● 108 胡克绿
● 110 象牙黑

丹尼尔·史密斯大师细致
水彩颜料
● 028 钴蓝绿
● 199 纯古铜

荷尔拜因蛋糕盒固体水彩颜料
● Greenish Yellow
● Jaune Brillant
● Turquoise Blue
● Violet
○ Chinese White

水溶性彩铅
● 红色

○画纸和画笔

画纸：阿诗细纹 300g
画笔：铅笔，黑天鹅 3000s 6 号、
8 号、12 号，华虹 345 8 号

○创作参考

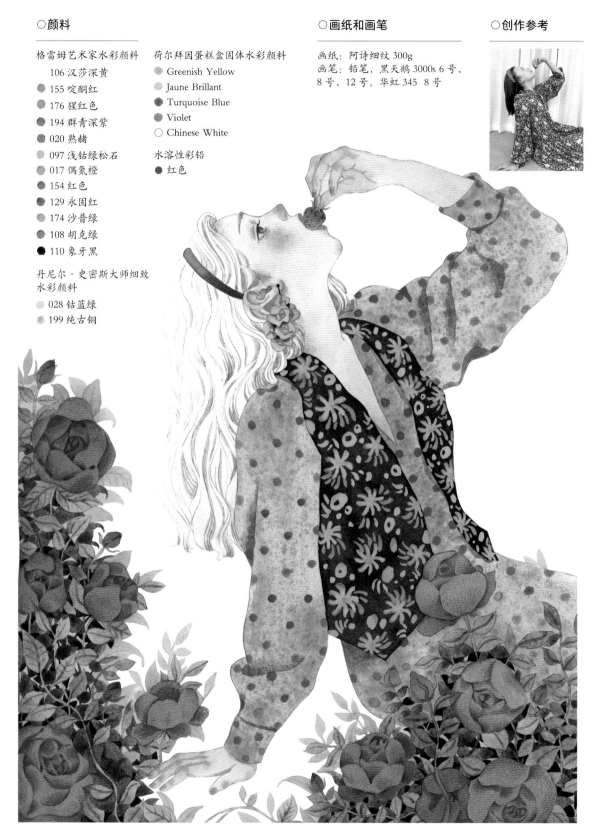

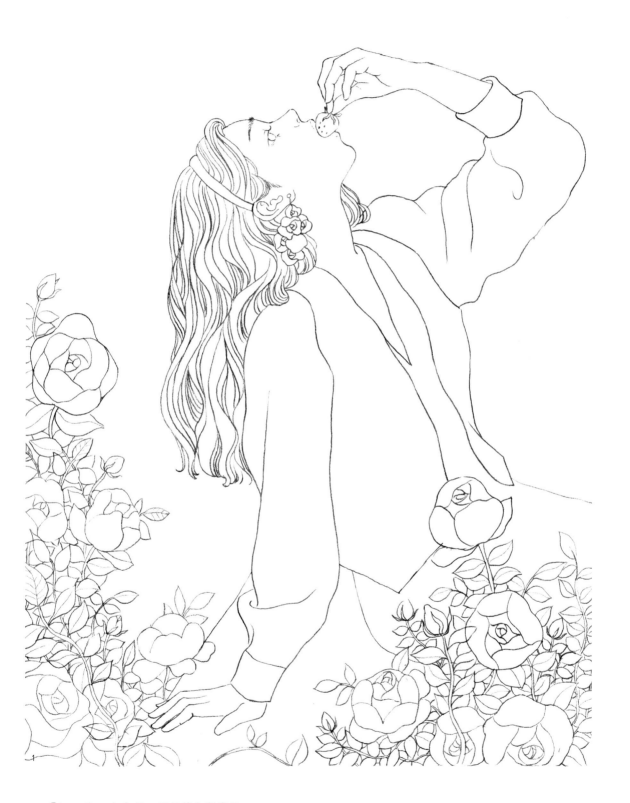

Step 1　1.起稿。用铅笔勾勒线稿。

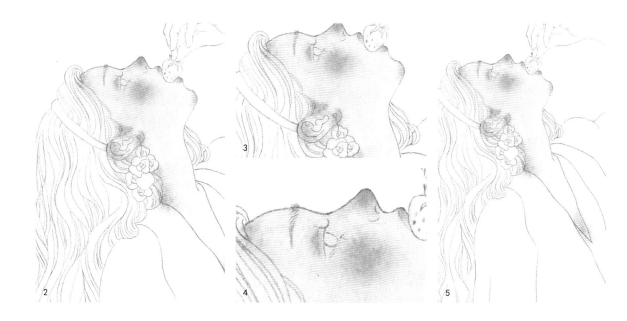

Step 2

2～5. 在皮肤薄涂一层清水，趁湿用黑天鹅8号画笔涂肤色（106汉莎深黄+155哚酮红＋大量清水）。趁湿在面颊处点染腮红色（017偶氮橙+少量肤色），并晕染鼻尖、嘴巴、眼皮和耳朵。在眼角点涂淡蓝色（097浅钴绿松石+适量清水）。等画面干透后，在发际线、耳后、脖颈、胸口薄涂清水，趁湿点染阴影色（194群青深紫+适量肤色+适量清水）。

黑天鹅8号画笔

　　　　　　　　　　　　　　　106汉莎深黄 ● 155哚酮红
格雷姆　● 017偶氮橙　● 194群青深紫　● 097浅钴绿松石

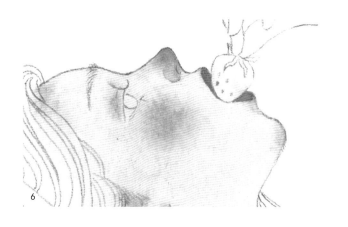

Step 3

6. 用橙红色（176猩红色+155哚酮红＋适量清水）涂嘴唇。在鼻尖薄涂一层清水，趁湿叠涂腮红色，在鼻底混入紫色（194群青深紫+少量清水）。

　　　　　　　　　　　　　● 155哚酮红
　　　　　　　　　　　　　● 176猩红色
黑天鹅6号画笔　　　格雷姆　● 194群青深紫

Step 4

7. 用腮红色画下眼睑。

8. 在020熟赭中加入少量清水，从眼珠上半部分开始画，用清水笔晕染到下半部分，留出高光。待画面干透后，用棕色勾勒眼线和睫毛。

黑天鹅6号画笔

格雷姆　● 020熟赭

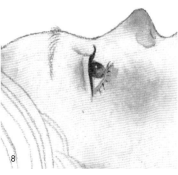

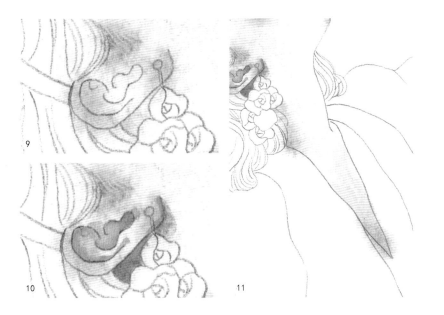

Step 5

9 ～ 10. 耳朵。用黑天
鹅 8 号画笔取阴影色勾
勒耳廓、晕染耳后，加
深立体感。

11. 在胸口薄涂一层清
水，趁湿用黑天鹅 8 号
画笔涂肤色，在局部叠
加阴影色，增加层次感。

黑天鹅 8 号画笔

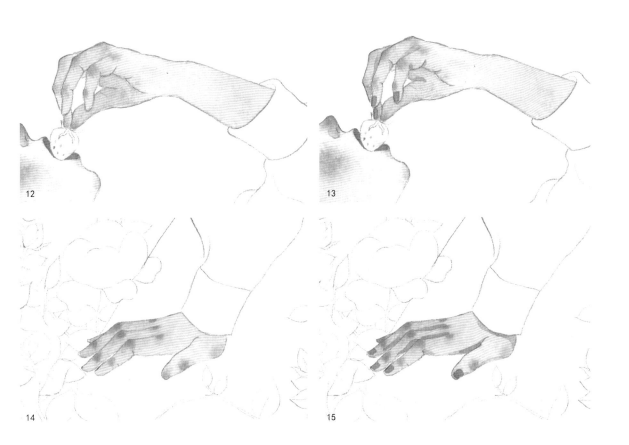

Step 6 12 ～ 15. 用黑天鹅 8 号画笔蘸取肤色平涂双手，趁湿在关节处晕染腮红色。待画面干透后，
在内掌薄涂一层清水，趁湿晕染侧影（194 群青深紫 + 少量清水）。待画面再次干透后，
用黑天鹅 6 号画笔画指甲油（194 群青深紫 +155 喹酮红 + 适量肤色）。

黑天鹅 8 号、6 号画笔 格雷姆 ● 155 喹酮红 ● 194 群青深紫

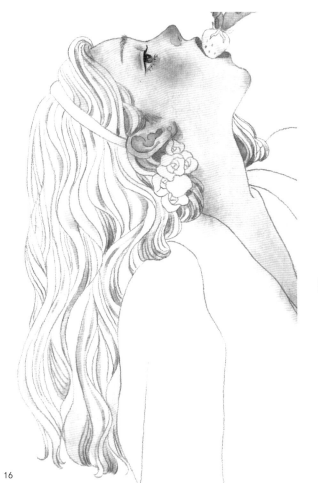

16

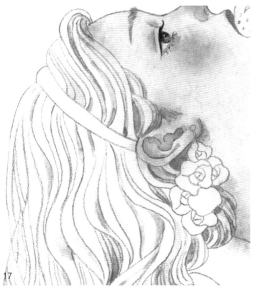

17

Step 7

16 ～ 17. 头发。调淡紫色（194 群青深紫 ＋ 大量清水）和淡蓝色（097 浅钴绿松石 ＋ 大量清水），用黑天鹅 8 号和 6 号画笔交替画头发。两色都要浅、淡，保持头发的清透感。

黑天鹅 8 号、6 号画笔

格雷姆 ●194 群青深紫 ●097 浅钴绿松石

18

19

Step 8　18. 耳环。待画面干透后，用蓝绿色（097 浅钴绿松石 ＋ 大量清水）画花朵耳饰，用深蓝绿色（097 浅钴绿松石 ＋ 少量 194 群青深紫 ＋ 少量清水）画花朵的纹路和投影，注意把握层次感。

19. 发箍。画棕色发箍（020 熟赭 ＋ 适量清水），趁湿用深棕色（020 熟赭 ＋ 少量清水）晕染耳朵边缘，使两者自然衔接。

黑天鹅 6 号画笔

格雷姆 ●097 浅钴绿松石 ●194 群青深紫 ●020 熟赭

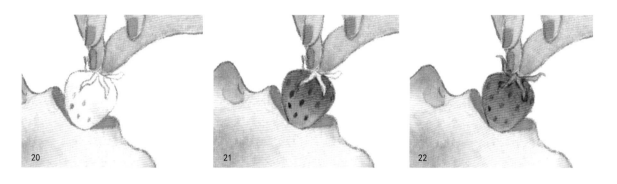

20 21 22

Step 9

20 ~ 21. 用淡粉色（154红色 + 大量清水）平涂草莓，趁湿在从上至下晕染红色（154红色 + 适量清水）。待画面干透后，点涂深红色（154红色 +129永固红 + 少量清水）的草莓籽。

22. 待画面干后，勾勒绿色草莓蒂（174沙普绿 + 适量清水）。

黑天鹅6号画笔　　　　　　　　　　　　　　　　　　　格雷姆 ●154红色 ●129永固红 ●174沙普绿

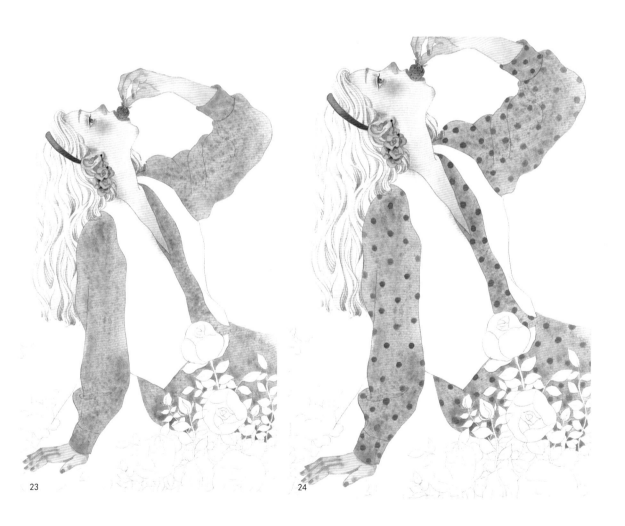

23 24

Step 10

23 ~ 24. 连衣裙。用黑天鹅8号画笔调浅棕色（199纯古铜 + 大量清水）平涂连衣裙。待画面干透后，用华虹345 8号画笔点缀波点（199纯古铜 + 适量清水）。

黑天鹅8号、华虹345 8号画笔　　　　　　　　　　　　　　　　　丹尼尔·史密斯 ●199纯古铜

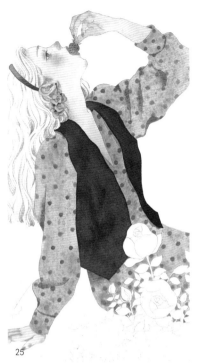
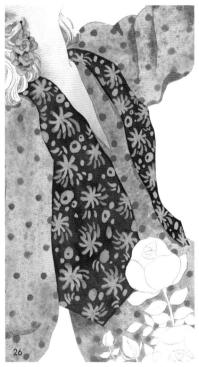
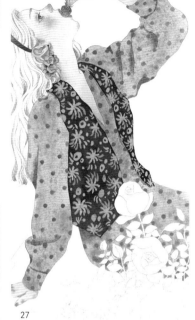

25 26 27

Step 11

25.马甲。画面干透后，用黑天鹅8号画笔涂黑色马甲（110象牙黑＋适量清水）。待连衣裙干透后画衣褶（199纯古铜＋少量清水），用清水笔自然晕开。

黑天鹅8号画笔

26～27.调绿色（Greenish Yellow+Chinese White+适量清水）、蓝色（Turquoise Blue+Chinese White+适量清水）、黄色（Jaune Brillant+Chinese White+适 量 清 水 ）、 紫 色（Violet+Chinese White+适量清水），待马甲干透后画花纹。

格雷姆 ● 110 象牙黑 荷尔拜因 ● Greenish Yellow ● Turquoise Blue
丹尼尔·史密斯 ● 199 纯古铜 ● Violet ● Jaune Brillant ○ Chinese White

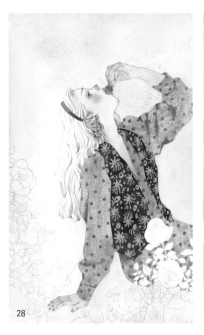
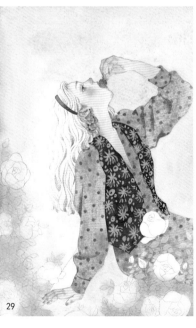

28 29

Step 12

28.用黑天鹅12号和8号画笔调蓝色（028钴蓝绿＋大量清水）平涂背景。

29.叶子。待画面干透后，用黑天鹅8号画笔在玫瑰枝叶部分薄涂清水，趁湿晕染绿色（174沙普绿＋适量清水）和蓝绿色（174沙普绿＋097浅钴绿松石＋适量清水），丰富层次。

黑天鹅12号、8号画笔

格雷姆
● 174 沙普绿
● 097 浅钴绿松石

丹尼尔·史密斯 ● 028 钴蓝绿

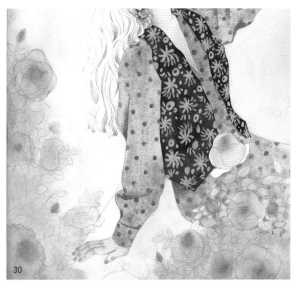

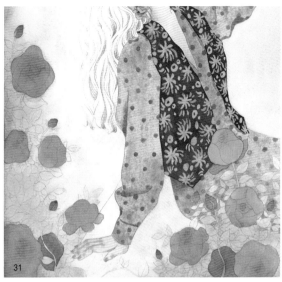

Step 13　　30 ～ 31. 待枝叶干透后，用黑天鹅8号画笔在花朵部分薄涂一层清水，趁湿晕染红色（155
哒酮红＋大量清水），在花芯处晕染深红色（155哒酮红＋少量清水）。待画面干透后在花芯、
花苞顶部趁湿晕染更深的红色，逐次分层加深能打造更自然的层次感。

黑天鹅8号画笔　　　　　　　　　　　　　　　　　　　　　　　　　　格雷姆　● 155哒酮红

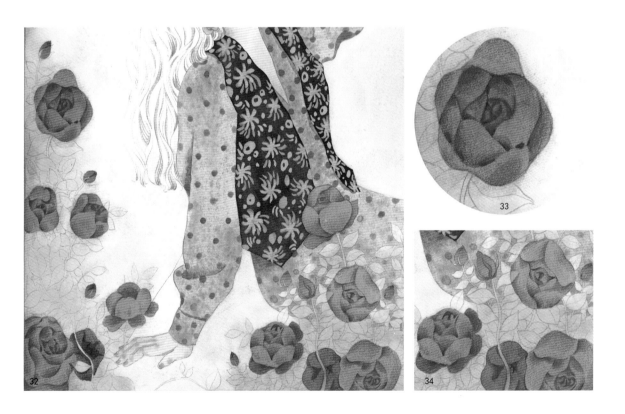

Step 14　　32 ～ 34. 用红色水溶性彩铅细致刻画花朵的形状和阴影。　　　　　　　　　彩铅

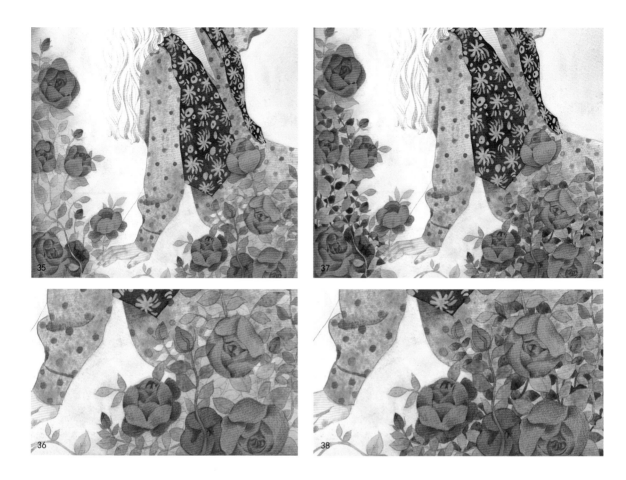

Step 15

黑天鹅 6 号画笔

格雷姆
● 174 沙普绿
● 108 胡克绿

35 ~ 36. 调浅绿色（174 沙普绿 + 适量清水）画较靠画面前方的叶子。

37 ~ 38. 待画面干透后，调深绿色（174 沙普绿 +108 胡克绿 + 适量清水）画暗部的叶子。

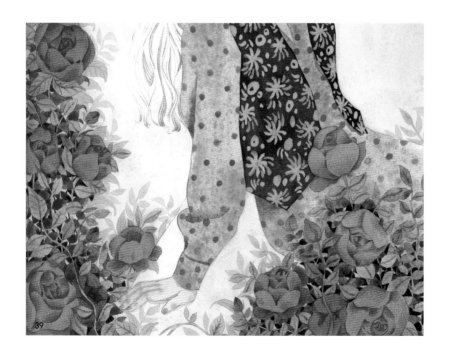

Step 16

39. 待画面干透后，画叶子间的深色投影（108 胡克绿 + 少量 155 啶酮红 + 少量清水）以及远处模糊的浅色叶子（174 沙普绿 + 大量清水）。

40. 完成绘画。

黑天鹅 6 号画笔

格雷姆
● 108 胡克绿　● 155 啶酮红
● 174 沙普绿

The End

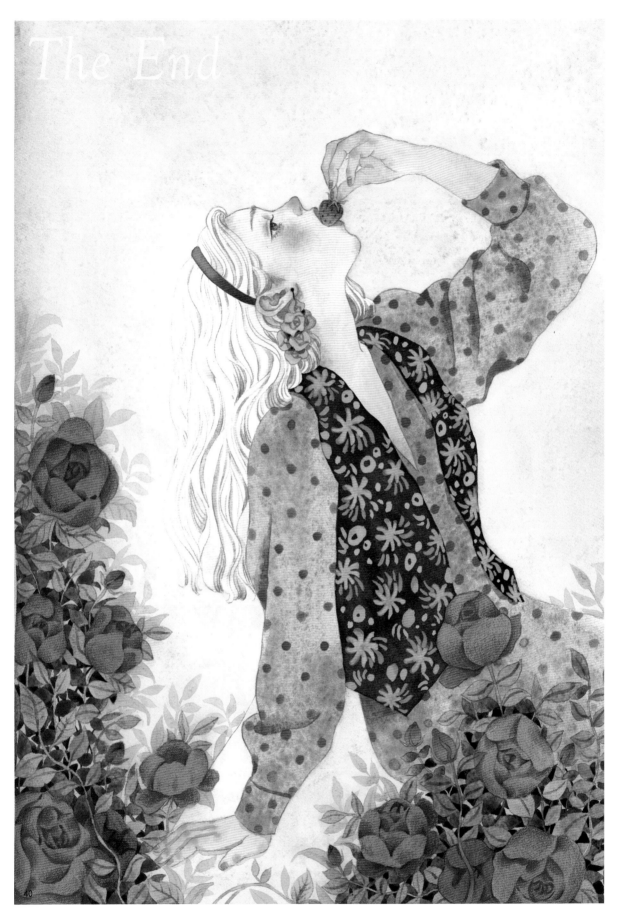

全身像

休闲少女

● 创作说明

　　靓丽的明黄色上衣搭配同色系长裤、腰带，显得女孩清新又自在。将她的米色手提包改为饱和度更高的纸袋，使色调相互呼应。

○ 颜料

格雷姆艺术家水彩颜料

　　106 汉莎深黄　　107 汉莎黄

● 155 喹酮红　　● 020 熟赭

● 194 群青深紫　　● 110 象牙黑

● 156 喹酮玫瑰　　● 176 猩红色

丹尼尔·史密斯大师
细致水彩颜料

○ 241 灰钛色

● 234 红金黄

○ 画纸和画笔

画纸：阿诗细纹 300g
画笔：铅笔，黑天鹅 3000s 6 号、
8 号，华虹 345 2 号、0 号

○ 创作参考

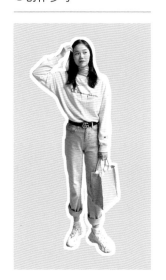

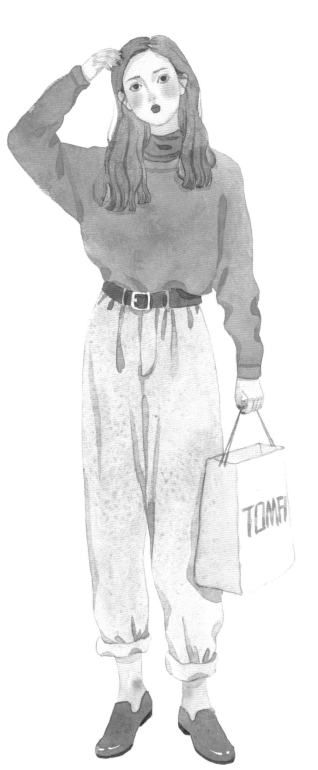

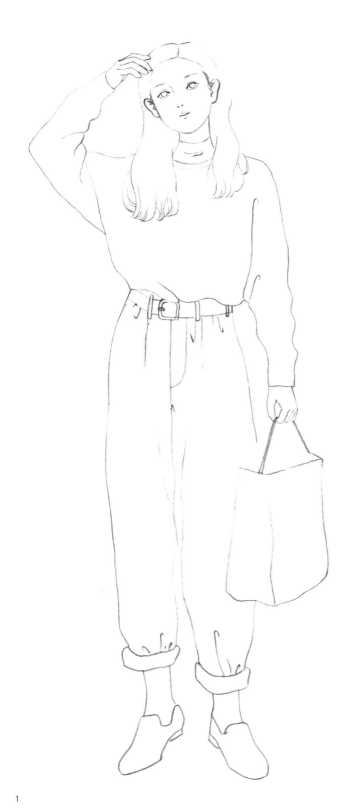

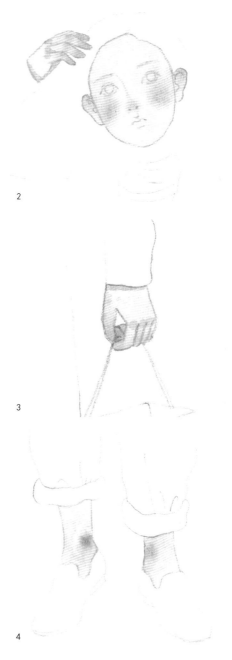

2

3

4

Step 2

2～4.皮肤和腮红。用黑天鹅8号画笔调肤色（106汉莎深黄+155哑酮红＋大量清水）均匀平涂皮肤，趁湿用另一支画笔在面颊、鼻尖、耳朵、手脚关节处晕染红晕（156哑酮玫瑰＋少量肤色）。

黑天鹅8号画笔

格雷姆　　106汉莎深黄

●155哑酮红　●156哑酮玫瑰

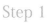

Step 1

1.起稿。用铅笔勾勒线稿。

Step 3

5～6.待画面干透后，用黑天鹅8号画笔调阴影色（194群青深紫＋适量肤色）画发际线、眉下、脖子和手腿部的阴影。

黑天鹅8号画笔

格雷姆 ● 194 群青深紫

5

6

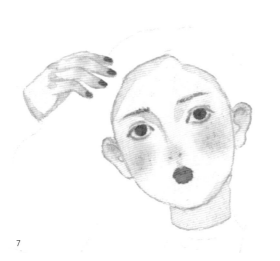

Step 4

7～8.调灰黑色（110象牙黑＋适量清水），用黑天鹅6号画笔画眉毛，用华虹345 2号画笔画眼珠。调橙红色（176猩红色＋少量清水）画眼睑、嘴唇和指甲。

黑天鹅6号、
华虹345 2号画笔

格雷姆
● 110 象牙黑 ● 176 猩红色

7

8

Step 5

9.头发。待画面干透后，用黑天鹅8号画笔调灰黑色（110象牙黑＋大量清水）画头发。
10.待头发底色干透后，用黑天鹅6号画笔蘸取略深于发色的黑灰色（110象牙黑＋少量清水）勾勒发丝。

黑天鹅8号、6号画笔

格雷姆 ● 110 象牙黑

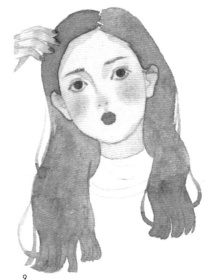

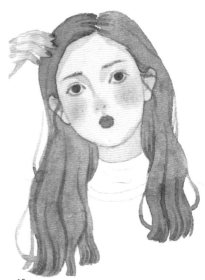

9

10

11

12

Step 6

11. 上衣。调明黄色
（234 红金黄＋大量
清水）平涂上衣。

12. 裤子。调浅米色
（241 灰钛色＋大量
清水）平涂裤子。

黑天鹅 8 号画笔

丹尼尔·史密斯

●234 红金黄　　241 灰钛色

13

14

15

Step 7　13 ～ 15. 待画面干透后，用黑天鹅 6 号画笔调棕色（020 熟赭＋大量清水）画内搭、皮带和
鞋子，留出高光。

黑天鹅 6 号画笔　　格雷姆 ●020 熟赭

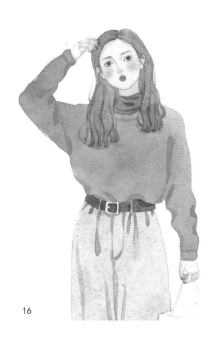

16

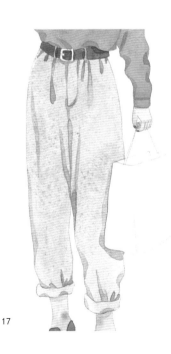

17

18

19

Step 8　16 ～ 19. 待画面干透后，分别用比上衣、裤子、皮带和内搭底色略深的颜色画褶皱。

黑天鹅 6 号画笔

70 － 71

20

21

Step 9

20.购物袋。待画面干透后，用黑天鹅6号画笔画浅米黄色（107汉莎黄＋大量清水）购物袋和购物袋阴影（107汉莎黄＋194群青深紫＋大量清水），用华虹345 0号画笔蘸取上衣的明黄色勾勒手提袋上的文字。

21.用黑灰色（110象牙黑＋少量清水）画鞋底。

22.完成绘画。

黑天鹅6号、
华虹345 0号画笔

格雷姆
107汉莎黄
● 194群青深紫
● 110象牙黑

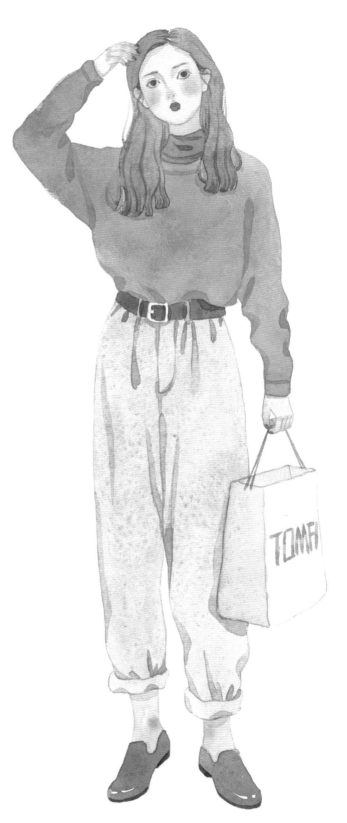

帅气少女

●创作说明

　　照片中的女孩十分帅气，穿搭非常有层次感，深色西装搭配粉色衬衫将硬朗与柔美融合得恰到好处。将牛仔裤调整成与整体色调更呼应的米色，头发颜色改为灰棕色，用咖啡杯替换保温杯，给画面增添了几分都市氛围，整体画面层次也更加分明。

○颜料

格雷姆艺术家水彩颜料
　106 汉莎深黄
● 155 喹酮红
● 194 群青深紫
● 156 喹酮玫瑰
● 020 熟赭
● 110 象牙黑
● 176 猩红色

丹尼尔·史密斯大师
细致水彩颜料
● 241 灰钛色
● 166 铝土矿
● 193 纯血石棕

○画纸和画笔

画纸：阿诗细纹 300g
画笔：铅笔，黑天鹅 3000s 6 号、8 号，
华虹 345　2 号

○创作参考

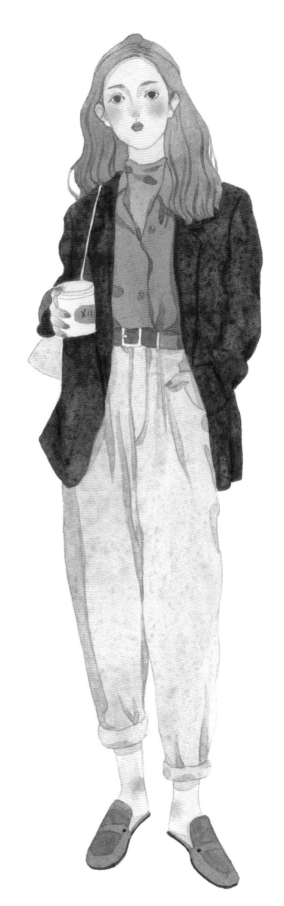

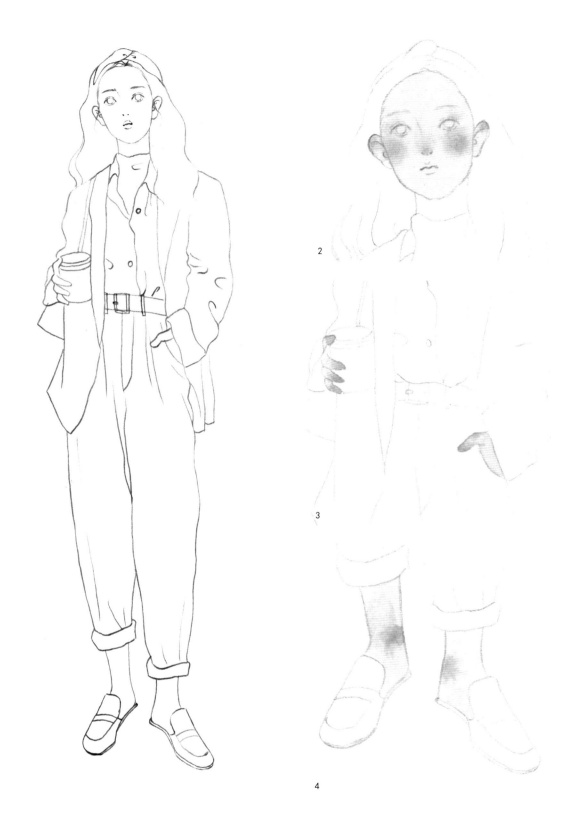

Step 1　1～4.起稿。用黑天鹅8号画笔调肤色（106汉莎深黄＋155哒酮红＋大量清水）平涂皮肤，
趁湿在面颊、鼻尖、耳朵、手脚关节处晕染红晕（156哒酮玫瑰＋少量肤色）。

黑天鹅8号画笔　　　　　　　　　　　　格雷姆　　106汉莎深黄　●155哒酮红　●156哒酮玫瑰

5 6 7

Step 2 5～7.待画面干透后，在194群青深紫中加入适量肤色，画发际线、眉下、脖子和手腿部阴影。

黑天鹅8号画笔　　格雷姆　●194群青深紫

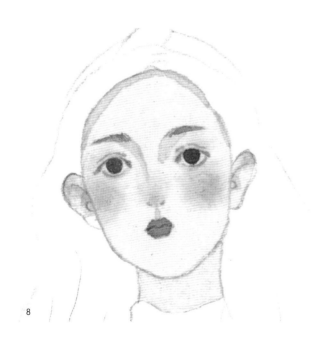

9

Step 3

8～9.用黑天鹅6号画笔画眼睑（155哐酮红＋适量清水），用华虹345 2号画笔调黑灰色（110象牙黑＋适量清水）画眉毛和眼珠，调橙红色（176猩红色＋少量清水）画嘴唇和指甲。

黑天鹅6号、华虹345 2号画笔
格雷姆●110象牙黑　●176猩红色　●155哐酮红

8

Step 4

10.头发。待画面干透后，用黑天鹅8号画笔调灰色（110象牙黑＋大量清水）画头发。

11.发丝。待头发底色干后，用黑天鹅6号画笔蘸取略深的黑灰色（110象牙黑＋适量清水）勾勒发丝。

黑天鹅8号、6号画笔

格雷姆 ●110象牙黑

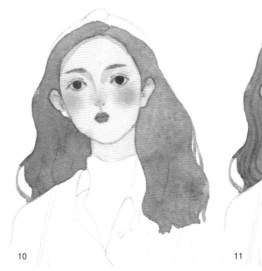

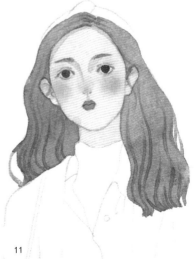

10 11

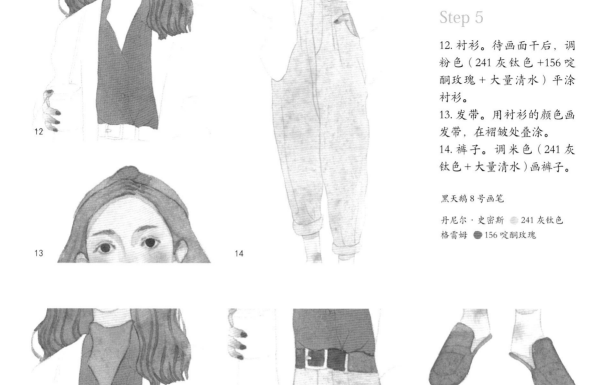

12. 衬衫。待画面干后，调粉色（241灰钛色+156哂酮玫瑰+大量清水）平涂衬衫。

13. 发带。用衬衫的颜色画发带，在褶皱处叠涂。

14. 裤子。调米色（241灰钛色+大量清水）画裤子。

黑天鹅8号画笔

丹尼尔·史密斯 ○ 241灰钛色
格雷姆 ● 156哂酮玫瑰

Step 6 15~17.待画面干透后，用黑天鹅6号画笔调棕色（020熟赭+大量清水）画内搭、皮带和鞋子。

黑天鹅6号画笔

格雷姆 ● 020熟赭

Step 7 18~21.待画面干透后，分别调略深于衬衫、内搭、皮带和裤子的颜色画褶皱。

黑天鹅6号画笔

22

23

Step 8

22 ～ 23. 待画面干透后，用裤子的米色画包包和杯子，用衬衫的粉色画杯子图案，用黑色（110 象牙黑 + 少量清水）画鞋底。

黑天鹅 6 号画笔

格雷姆 ● 110 象牙黑

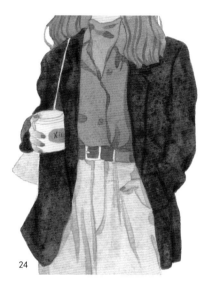

24

Step 9

24. 外套。用黑天鹅 8 号画笔调深棕色（166 铝土矿 +193 纯血石棕 + 大量清水）平涂西装外套。待画面干透后，调更深的棕色画外套褶皱。用比衬衫稍深的粉色勾勒杯子上的字。

25. 完成绘画。

黑天鹅 8 号画笔

丹尼尔·史密斯
● 166 铝土矿
● 193 纯血石棕

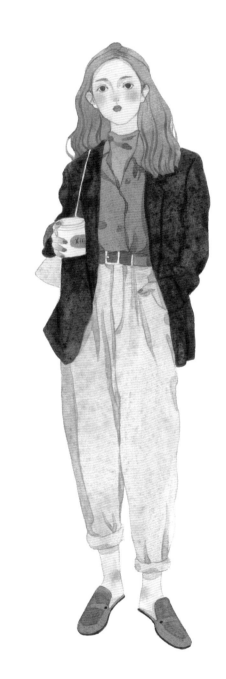

25

森系少女

● 创作说明

 照片中的少女恬静、端庄。将浅蓝色衬衫的饱和度调高，搭配深蓝色长裙，用黄色帽子、马甲、袜子点缀画面。少女明亮的蓝色双眸有种独特的美，为画面增添了几分清冷的森系气息。

○ 颜料

格雷姆艺术家水彩颜料

 106 汉莎深黄
- 155 喹吖啶酮红
- 194 群青深紫
- 114 锰蓝
- 154 红色
 018 偶氮黄
- 116 矿紫色
- 153 普鲁士蓝
- 122 中性灰
- 190 群青蓝

○ 画纸和画笔

画纸：阿诗细纹 300g
画笔：铅笔，黑天鹅 3000s
6 号、8 号，华虹 345 0 号
其他：白墨液

○ 创作参考

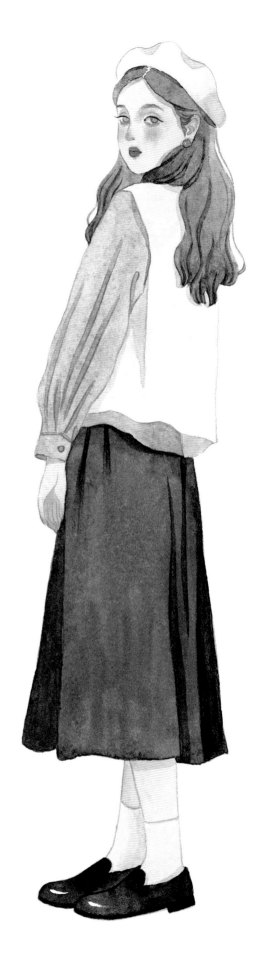

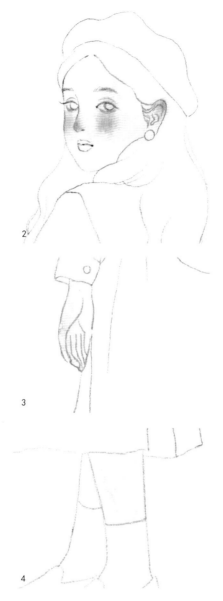

1.用铅笔勾勒线稿。

Step 2

2 ～ 4.调肤色（106 汉莎深黄 +155 啶酮红 + 大量清水）、腮红色（少量 155 啶酮红 + 少量肤色）备用。用画笔蘸取肤色平涂面部皮肤。趁湿用另一支画笔蘸取腮红色轻点脸颊、鼻子和耳朵。最后用同样的肤色画手、腿部皮肤。

黑天鹅 8 号画笔

格雷姆
　106 汉莎深黄
● 155 啶酮红

Step 3

5 ～ 6.待面部干透后，用浅蓝色（114 锰蓝 + 适量清水）画眼球，接着用红色（154 红色 + 适量清水）画嘴唇和眼角。调阴影色（194 群青深紫 + 适量肤色）画鼻影、眼窝和头发投影，用清水笔晕开。

黑天鹅 6 号画笔

格雷姆　● 114 锰蓝
● 154 红色　● 194 群青深紫

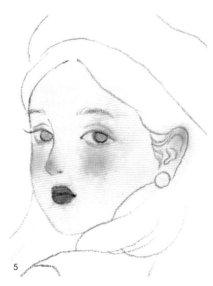

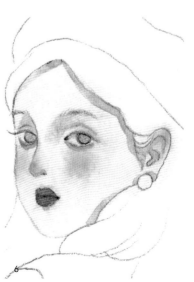

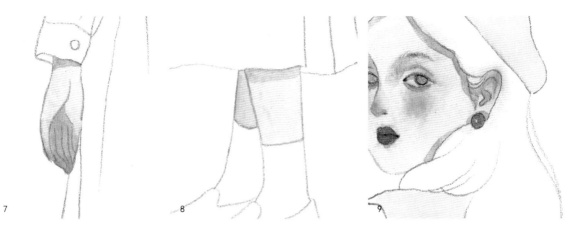

7　　　　　　　　　　　　8　　　　　　　　　　　　9

Step 4

7 ～ 8. 用黑天鹅 6 号画笔取阴影色画手、腿部阴影。

9. 用华虹 345 0 号画笔调红色（154 红色 + 适量清水）画耳环。

黑天鹅 6 号、华虹 345　0 号画笔

格雷姆　● 154 红色

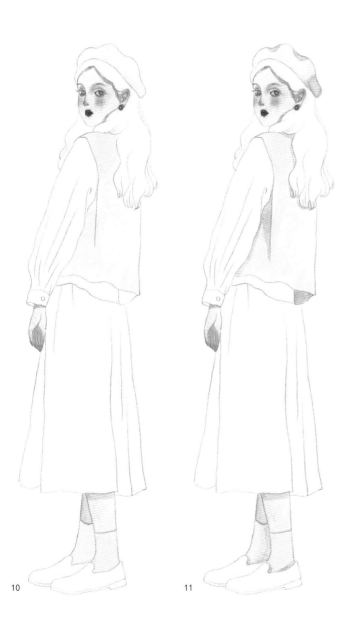

10　　　　　　　　　　　　11

Step 5

10. 调浅黄色（018 偶氮黄 + 适量清水）平涂贝雷帽、背心和袜子。

11. 待画面干透后，用另一支画笔调较深的黄色（018 偶氮黄 + 少量 116 矿紫色 + 适量清水）画贝雷帽、背心和袜子的阴影。

黑天鹅 8 号画笔

格雷姆

　018 偶氮黄

● 116 矿紫色

Step 6

12. 头发。用黑天鹅8号画笔调灰黑色（122中性灰 + 大量清水）画头发和眉毛。

13. 等画面干后，用黑天鹅6号画笔调较深的黑灰色（122中性灰 + 适量清水）勾勒发丝和眼线。

黑天鹅6号、8号画笔

格雷姆 ● 122中性灰

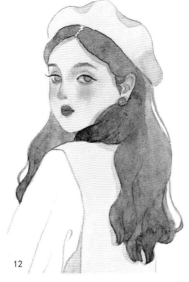

12

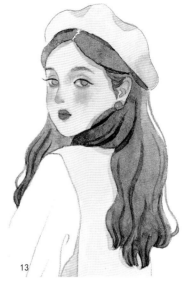

13

14

15

Step 7

14. 用黑天鹅8号画笔调浅蓝色（190群青蓝 + 大量清水）平涂衬衫。

15. 待衬衫底色干透后，用黑天鹅6号画笔勾勒衬衫褶皱和阴影（190群青蓝 + 少量116矿紫色 + 大量清水）。

黑天鹅8号、6号画笔

格雷姆
● 190群青蓝
● 116矿紫色

16

17

Step 8

16. 从裙子的中间区域向外薄涂一层清水，趁湿晕染深蓝色（153普鲁士蓝 + 大量清水）。

17. 待裙子底色干后，勾勒裙子的褶皱和阴影（153普鲁士蓝 + 适量清水）。

黑天鹅8号画笔

格雷姆 ● 153普鲁士蓝

18

19

Step 9

18. 鞋子。用黑天鹅 8 号画笔调黑灰色（122 中性灰 + 适量清水）画鞋子，留出高光。
19. 画面干透后，用华虹 345 0 号蘸取白墨液叠加高光。
20. 完成绘画。

黑天鹅 8 号、华虹 345 0 号画笔

格雷姆 ● 122 中性灰
○ 白墨液

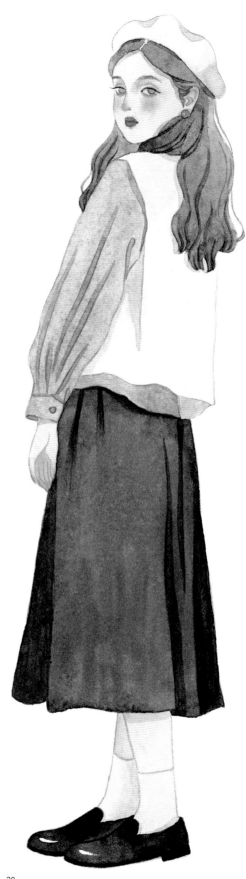

甜酷少女

● 创作说明

　　照片中模特的服饰较素雅，所以改为高饱和度的花朵马甲和短裤，用红色的耳环、袜子呼应，将发色改成灰紫色，打造出一个充满自信的甜酷少女形象。

○ 颜料

格雷姆艺术家水彩颜料
　　106 汉莎深黄
　　155 哐酮红
　　194 群青深紫
　　122 中性灰

荷尔拜因蛋糕盒固体水彩颜料
　　○ Chinese White
　　● Cobalt Blue
　　　 Yellow
　　● Crimson

丹尼尔·史密斯大师细致水彩颜料
　　049 月色黑
　　241 灰钛色
　　231 紫藤
　　190 纯蛇纹石绿
　　087 熟猩红

○ 画纸和画笔

画纸：阿诗细纹 300g
画笔：铅笔，黑天鹅
3000s 6 号、8 号

○ 创作参考

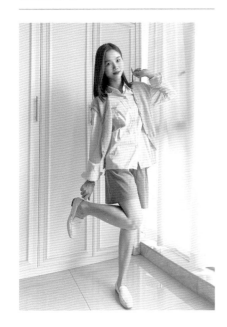

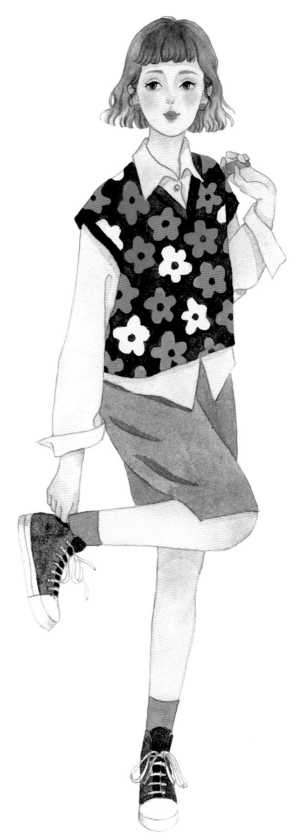

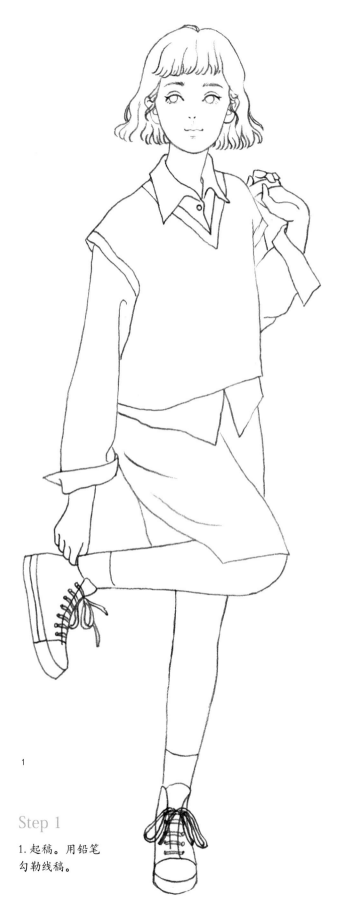

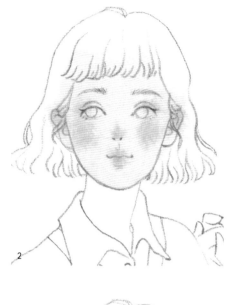

Step 1

1.起稿。用铅笔
勾勒线稿。

Step 2

2.调肤色（106汉莎深黄
+155啶酮红＋大量清水）平
涂面部，趁湿用干净清水笔
晕开边缘。趁面部微湿，调
腮红色（少量155啶酮红＋
少量肤色）轻点脸颊、眼皮、
鼻尖、嘴唇和耳朵。

3.待画面干透后，在面部薄
刷清水，趁湿在嘴巴和脸颊
叠加腮红。

格雷姆
　　106汉莎深黄
●155啶酮红

黑天鹅8号画笔

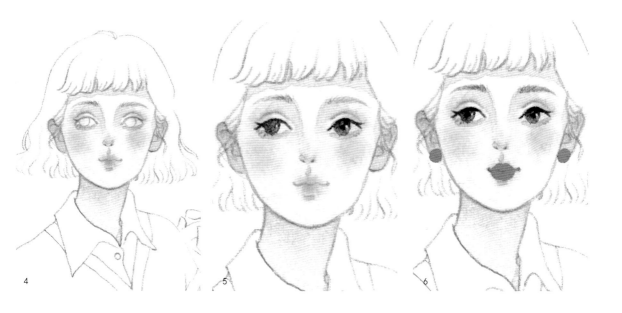

4　　　　　　　　　　　5　　　　　　　　　　　6

Step 3　　4.调阴影色（194群青深紫＋适量肤色）晕染鼻子、头发、耳朵和下眼睑。待画面干透后，
用阴影色晕染脖子和眉毛。
5.用黑灰色（122中性灰＋适量清水）画眼球、眼线和睫毛，留出眼球的高光。
6.用红色（155哚酮红＋少量清水）画嘴唇和耳环。

黑天鹅6号画笔　　　　　　　　　　　　　　　　　　格雷姆　● 194群青深紫　● 122中性灰　● 155哚酮红

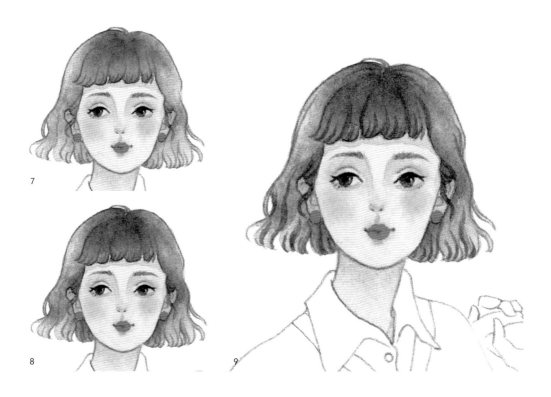

7

8　　　　　　　　　　　9

Step 4　　7～8.头发。用黑天鹅8号画笔调灰黑色（122中性灰＋大量清水）薄涂头发。待画面干透后，
在原发色中加入少量122中性灰，加深头顶、耳后、脖子后的头发，趁湿用清水笔晕开。
9.待画面干透后，再加入些122中性灰，用黑天鹅6号画笔勾勒发丝。

黑天鹅8号、6号画笔　　　　　　　　　　　　　　　　　　　　　　　格雷姆　● 122中性灰

10

12

14

11

13

15

Step 5　10 ～ 11. 用黑天鹅 8 号画笔调肤色画手、腿部皮肤。

12 ～ 13. 待画面干透后，在关节处薄涂清水，用黑天鹅 6 号画笔取腮红色趁湿点染。

14 ～ 15. 画面干透后，用黑天鹅 6 号蘸取阴影色画手、腿部阴影。

黑天鹅 8 号、6 号画笔

16

17

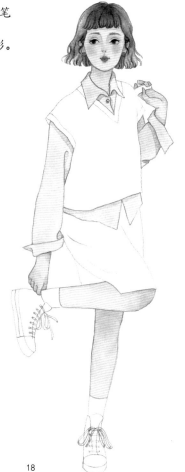

Step 6　16 ～ 18. 衬衫。用黑天鹅 8 号调米黄（241 灰钛色 +106 汉莎深黄 + 大量清水）画衬衫。再用黑天鹅 6 号调深米灰（241 灰钛色 +106 汉莎深黄 +231 紫藤 + 大量清水）画褶皱。

黑天鹅 8 号、　　　　格雷姆　　　　丹尼尔·史密斯
6 号画笔　　　　　106 汉莎深黄　　● 231 紫藤　● 241 灰钛色

18

19

20

21

22

Step 7

19 ～ 20. 分别在 Cobalt Blue、Yellow、Crimson 中加入 Chinese White 和适量清水，画马甲上的花朵。干透后用黑色（049月色黑＋适量清水）画马甲底色和花心。

21 ～ 22. 裙子。调橄榄绿（241 灰钛色＋190 纯蛇纹石绿＋适量清水）画裙子。干透后在底色中加入 231 紫藤画褶皱。

黑天鹅 8 号画笔

荷尔拜因　　　Yellow　● Crimson
● Cobalt Blue　○Chinese White

丹尼尔·史密斯　◎241 灰钛色
●049 月色黑　●231 紫藤　●190 纯蛇纹石绿

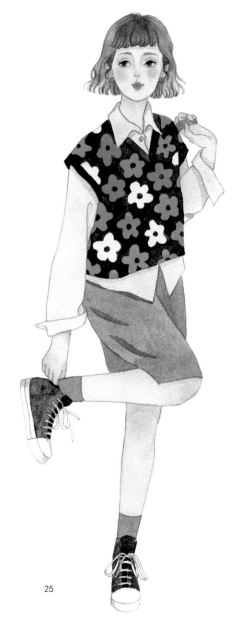

23

24

Step 8

23. 用黑天鹅 6 号画笔调红色（087 熟猩红＋适量清水）画袜子。调紫灰色（231 紫藤＋适量清水）画鞋底的侧影。

24. 用黑天鹅 8 号画笔调黑色（049 月色黑＋适量清水）画鞋子。

25. 完成绘画。

丹尼尔·史密斯

黑天鹅 6 号、8 号画笔　　　●087 熟猩红　●231 紫藤　●049 月色黑

25

随性少女

● 创作说明

　　由于肢体间存在遮挡和透视关系，坐姿是较难掌握的动态之一，起稿时要多结合前文讲解的人体结构知识进行思考。照片中模特的发型层次感不强，且服装单一。在绘画时调整为暖褐色长发，将服饰改为连帽衫搭配雪地靴，使画面更温馨。保留模特闭眼微笑的神情，使人物看起来随性、惬意。

○ 颜料

格雷姆艺术家水彩颜料
　　106 汉莎深黄
● 155 喹酮红
● 194 群青深紫
◑ 122 中性灰
○ 017 偶氮橙
● 030 熟褐

丹尼尔·史密斯大师
细致水彩颜料
◑ 241 灰钛色
◔ 231 紫藤
◔ 232 薰衣草

○ 画纸和画笔

画纸：阿诗细纹 300g
画笔：铅笔、黑天鹅 3000s
6号、8号

○ 创作参考

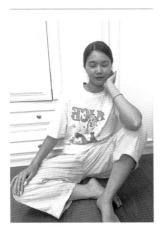

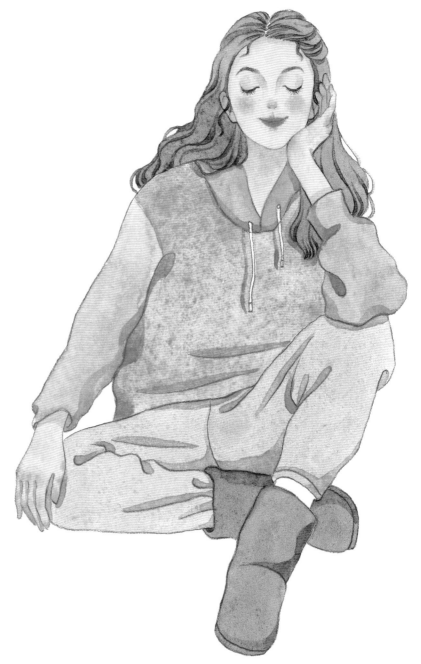

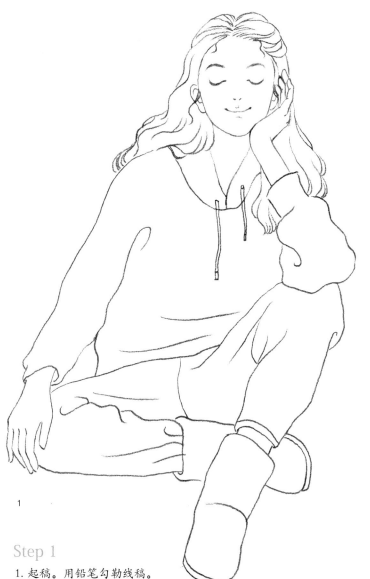

1

Step 1

1. 起稿。用铅笔勾勒线稿。

2

Step 2

2. 调肤色（106 汉莎深黄 +155 喹酮红 + 大量清水）均匀地涂抹面部，用干净画笔趁湿晕开边缘。趁湿用另一支画笔调少量腮红色（155 喹酮红 + 少量肤色）轻点脸颊、眼皮、鼻子、嘴唇和耳朵。

黑天鹅 8 号画笔

格雷姆
106 汉莎深黄 ● 155 喹酮红

Step 3

3. 待画面干透后，在发际线、脖子、耳朵、鼻翼、鼻底和眼皮晕染阴影色（194 群青深紫 + 适量肤色），用清水笔晕开。
4. 调黑灰色（122 中性灰 + 少量清水）画眼线和睫毛，调橙红色（017 偶氮橙 + 少量清水）画嘴唇。

黑天鹅 6 号画笔

格雷姆 ● 194 群青深紫
● 122 中性灰 ● 017 偶氮橙

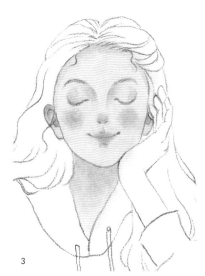

3

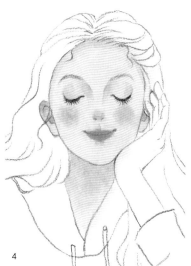

4

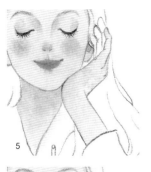

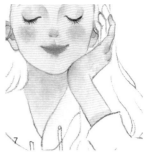

5

6

7

8

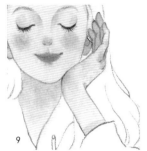

9

10

Step 4

5～8.用肤色平涂双手。待画面干透后，用清水薄涂双手。取腮红色，趁湿在关节和指尖处轻点。

9～10.待画面干透后，用阴影色画手指间的阴影。

黑天鹅6号画笔

11

12

Step 5

11～12.头发。用黑天鹅8号画笔调浅褐色（030熟褐＋大量清水）画头发，留出发缝。待干后用黑天鹅6号画笔调略深的褐色（030熟褐＋少量清水）勾勒发丝。

黑天鹅8号、6号画笔

格雷姆 ●030熟褐

13

14

Step 6

13～14.上衣。用黑天鹅8号画笔调浅紫色（231紫藤＋大量清水）画卫衣。待画面干透后，在卫衣底色中加入少量蓝紫色（231紫藤+232薰衣草＋大量清水）画褶皱处的阴影。待画面再次干透后，用黑天鹅8号画笔调浅蓝色（232薰衣草＋大量清水）画马甲。

黑天鹅8号画笔　　　　　　　　　　　　　　丹尼尔·史密斯 ●231紫藤 ●232薰衣草

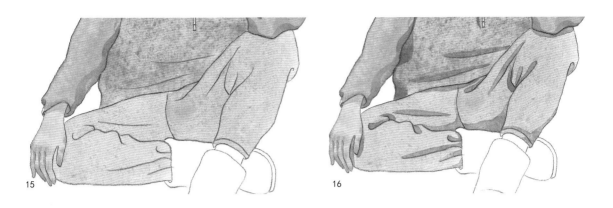

15　16

Step 7

15. 用黑天鹅8号画笔调浅米灰色（241灰钛色＋大量清水）平涂裤子。

16. 待画面干透后，用黑天鹅6号画笔画裤子褶皱处的阴影（241灰钛色＋231紫藤＋适量清水）和马甲褶皱处的阴影（231紫藤＋232薰衣草＋适量清水）。

黑天鹅6号、8号画笔

丹尼尔·史密斯
● 231 紫藤
● 232 薰衣草
● 241 灰钛色

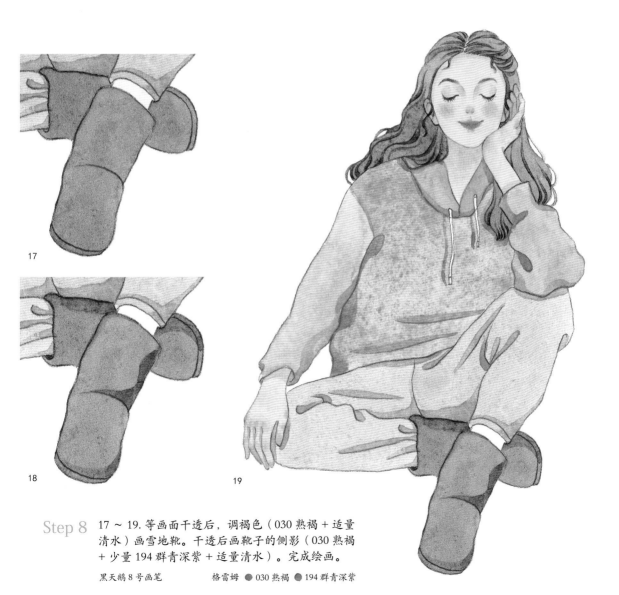

17

18

19

Step 8

17～19. 等画面干透后，调褐色（030熟褐＋适量清水）画雪地靴。干透后画靴子的侧影（030熟褐＋少量194群青深紫＋适量清水）。完成绘画。

黑天鹅8号画笔　　格雷姆　● 030 熟褐　● 194 群青深紫

冬日闺蜜装

● 创作说明

当画面中的人物不止一个时，需要注意人物间的呼应和互动。在这幅作品中，右边女生的红棕色西装和橘棕色帽子，与左边女生的红色围巾、米色棉服相互呼应，使两人搭配更和谐。

○ 颜料

格雷姆艺术家水彩颜料
　　106 汉莎深黄
　● 155 啶酮红
　■ 194 群青深紫
　■ 122 中性灰
　● 020 熟赭

丹尼尔·史密斯大师细致水彩颜料
　● 049 月色黑
　　241 灰钛色
　　232 薰衣草
　● 166 铝土矿
　● 087 熟猩红
　　040 深汉莎黄
　● 064 有机朱红

水溶性彩铅
　● 红色

○ 画纸和画笔

画纸：阿诗细纹 300g
画笔：铅笔，黑天鹅
3000s 6 号、8 号

○ 创作参考

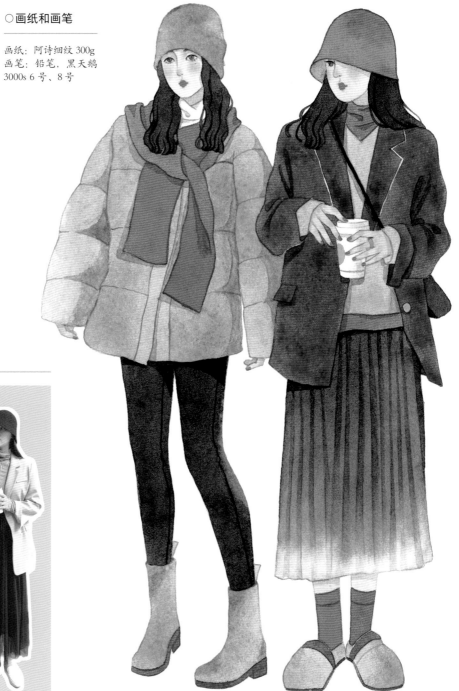

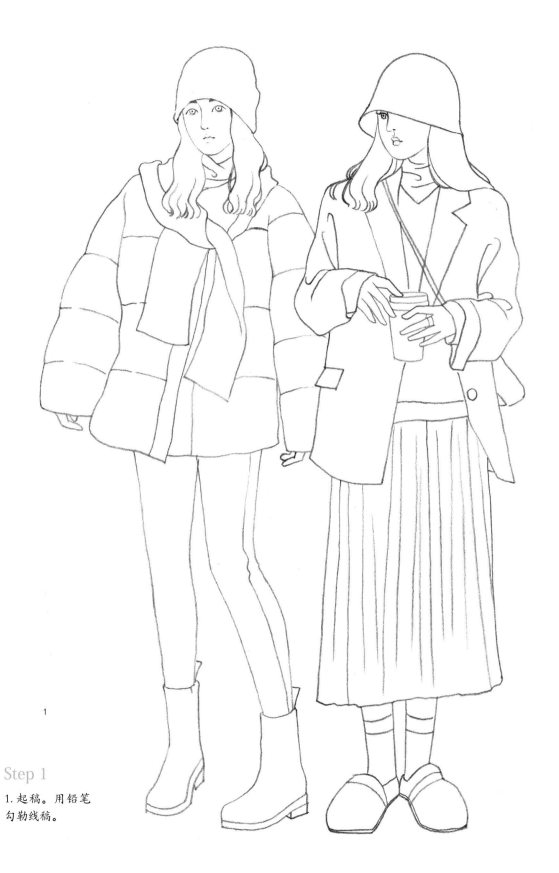

1

Step 1

1.起稿。用铅笔
勾勒线稿。

Step 2

2. 调和肤色（106 汉莎深黄 +155 啶酮红 + 大量清水） 均匀涂抹面部。再调腮红色 （少量 155 啶酮红 + 少量肤色），趁湿晕染面颊、眼皮、鼻尖和嘴唇，用清水笔晕开。

黑天鹅 8 号画笔

格雷姆
　106 汉莎深黄
● 155 啶酮红

Step 3

3. 调阴影色（194 群青深紫 + 适量肤色）画鼻影、帽子投影和脖子，用清水笔晕开。

4. 调红色（155 啶酮红 + 少量清水）画嘴唇和眼角，调褐色（020 熟赭 + 少量清水）画眼珠、眼线和痣。

黑天鹅 6 号画笔　　　　　　　　　　格雷姆 ● 194 群青深紫 ● 155 啶酮红 ● 020 熟赭

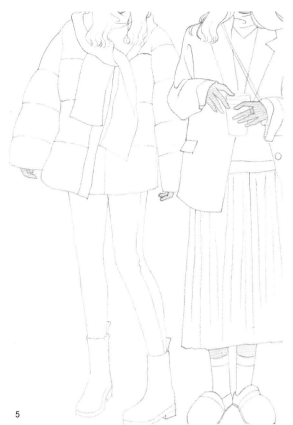

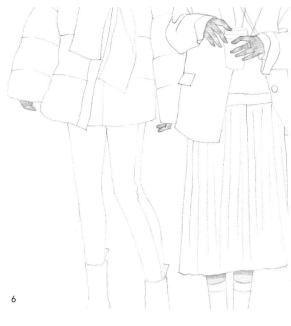

6

Step 4

5. 用肤色画手腿部皮肤。

6. 待画面干后，用清水笔涂抹关节，取腮红色，
趁湿点染。

黑天鹅6号画笔

5

7

8

Step 5

7~8. 待画面干透后，用阴影色画手腿部阴影。

9. 指甲。待画面干透后，用红色水溶性彩铅
笔蘸清水画红色指甲。

黑天鹅6号画笔、彩铅

9

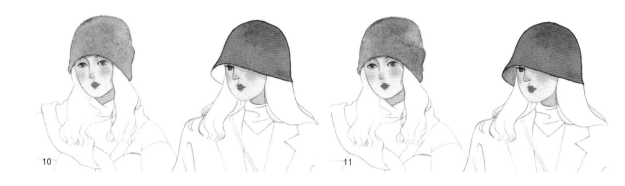

10 11

Step 6

10. 调米灰色（241 灰钛色 + 适量清水）画左侧帽子，调橘棕色（166 铝土矿 +040 深汉莎黄 + 适量清水）画右侧帽子。

黑天鹅 8 号画笔

11. 在右侧帽子的橘棕色里混入少量 232 薰衣草，画帽子的内侧阴影。

丹尼尔·史密斯 ◯ 241 灰钛色 ● 166 铝土矿 ◯ 040 深汉莎黄 ◯ 232 薰衣草

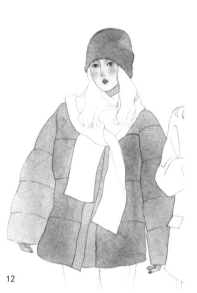

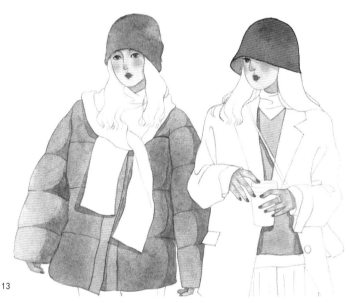

12 13

Step 7

12. 用黑天鹅 8 号画笔蘸取帽子的米灰色画左侧棉服。

13. 待上一步干透后，用黑天鹅 6 号画笔在棉服底色中加入 232 薰衣草画褶皱。再用同样的方法画右边女孩的内搭。

14. 待画面干透后，用黑天鹅 6 号画笔调红色（087 熟猩红 + 适量清水）画围巾和打底衫，加入 232 薰衣草画褶皱。

黑天鹅 8 号、6 号画笔

丹尼尔·史密斯

◯ 232 薰衣草 ● 087 熟猩红

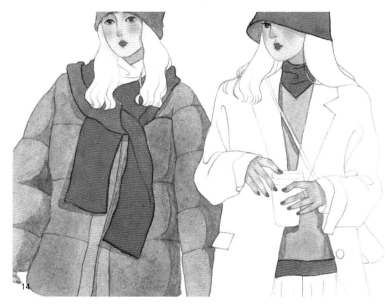

14

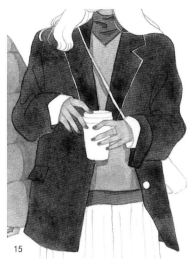

15

16

Step 8

15. 待上一步干透后，用黑天鹅8号画笔调红棕色（166铝土矿＋适量清水）画右侧西装外套。

16. 画面干透后，用黑天鹅6号画笔画西装的褶皱（166铝土矿＋少量049月色黑＋适量清水）。

黑天鹅8号、6号画笔

丹尼尔·史密斯
● 166铝土矿　○ 049月色黑

17

Step 9

17. 用灰黑色（122中性灰＋大量清水）画头发。

18. 待画面干透后，用略深的黑灰色（122中性灰＋适量清水）勾勒发丝。

黑天鹅6号画笔

格雷姆　● 122中性灰

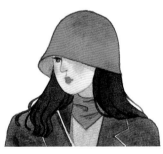

18

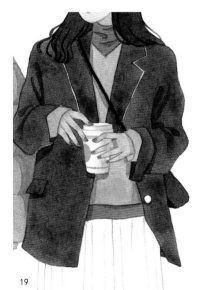

19

20

21

Step 10

19～21. 用紫色（194群青深紫＋大量清水）画饮料杯盖及其侧影，用清水笔晕开。等画面干透后，用浅红色（064有机朱红＋大量清水）画杯身的图案，用帽子的橘棕色画戒指，用头发的颜色画包包。

黑天鹅6号画笔　　　格雷姆　● 194群青深紫　　丹尼尔·史密斯　● 064有机朱红

22 23

22. 用黑天鹅8号画笔调米灰色(241灰钛色+适量清水)平涂鞋子。

23. 待画面干透后，用黑天鹅6号画笔调红棕色（166铝土矿+适量清水）画鞋底，调红色（087熟猩红+适量清水）画袜子。

黑天鹅8号、6号画笔

丹尼尔·史密斯

⬡ 241 灰钛色

⬤ 166 铝土矿

⬤ 087 熟猩红

24

Step 12

24. 用黑天鹅8号画笔调黑灰色（122中性灰+适量清水）画左边女孩的裤子。在右边女孩的裙子处薄涂一层清水，趁湿从上至下晕染同色，用清水笔晕开。

25. 待画面干透后，用较深的黑灰色画裤子的阴影和裙子的褶皱。完成绘画。

黑天鹅8号画笔

格雷姆 ⬤ 122 中性灰

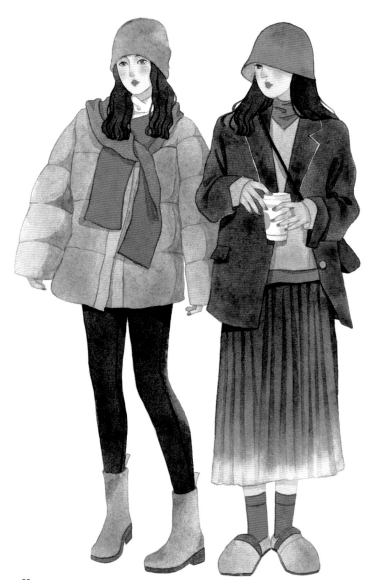

25

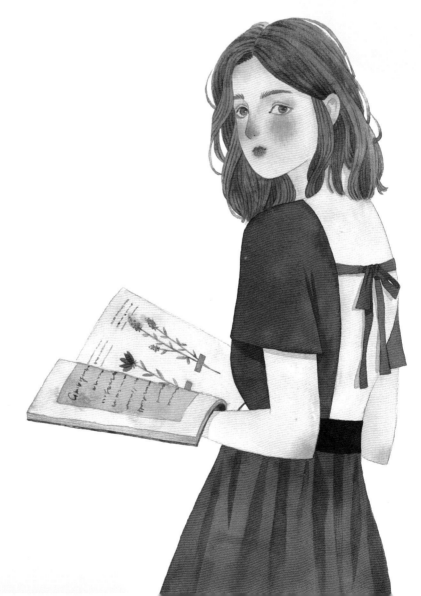

图书在版编目（CIP）数据

画出今天的自己：零基础插画人物水彩技法 / 米奈
Minet著.— 武汉：湖北美术出版社，2024.4
（绘·森·活）
ISBN 978-7-5712-2060-0

Ⅰ.①画… Ⅱ.①米… Ⅲ.①水彩画—人物画—绘画
技法 Ⅳ.①J215

中国国家版本馆CIP数据核字(2023)第189340号

画出今天的自己：零基础插画人物水彩技法
HUACHU JINTIAN DE ZIJI: LINGJICHU CHAHUA RENWU SHUICAI JIFA

责任编辑：卢卓瑛
书籍设计：卢卓瑛　龚黎
技术编辑：吴海峰
责任校对：张韵

出版发行：长江出版传媒 湖北美术出版社
地　　址：武汉市洪山区雄楚大街268号
　　　　　湖北出版文化城B座
电　　话：（027）87679525　87679918
邮政编码：430070
印　　刷：湖北金港彩印有限公司
开　　本：787mm×1092mm 1/16
印　　张：6.5
版　　次：2024年4月第1版
印　　次：2024年4月第1次印刷
定　　价：48.00元

湖北美术出版社 Hubei Fine Arts Publishing House　专业之道 尽精尽微

想了解我们最新的动态和活动吗？轻扫右方二维码，我们即
可相见！湖北美术出版社与"绘·森·活"静候您的到来。

湖北美术出版社微信公众号　　绘·森·活 QQ二群